# 1일 1캘리

# 1일 1캘리

수채 캘리그라피, 너에게 보내는 봄빛 손글씨

—

2023년 1월 20일 개정판 1쇄 인쇄
2023년 2월  1일 개정판 1쇄 발행

**지은이** 늘봄(고은영)
**펴낸이** 이상훈
**펴낸곳** 책밥
**주소** 03986 서울시 마포구 동교로23길 116  3층
**전화 번호** 02) 582-6707
**팩스 번호** 02) 335-6702
**홈페이지** www.bookisbab.co.kr
**등록** 2007.1.31. 제313-2007-126호

—

**디자인** 디자인허브

—

**ISBN** 979-11-90641-94-4 (13650)
**정가** 20,000원

**책밥**은 (주)오렌지페이퍼의 출판 브랜드입니다.

개정판

늘 봄 의 # 하 루

고 은 영 지 음

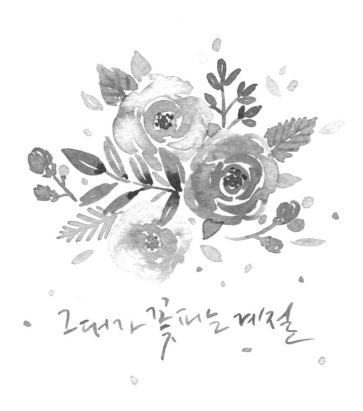

그대가 꽃피는 계절

수채 캘리그라피, 너에게 보내는 봄빛 손글씨

# 1일 1캘리

책밥

# 당신의 하루가 봄이 되길

마음에 차가운 바람이 스치는 날엔 따뜻한 손글씨로 온기를 더하고,
소란스럽던 하루는 한 가지 색으로 곱게 물들여
그렇게 오늘도 그리고 쓰는 하루를 보냅니다.

어느새 글씨는 그림을 닮아 가고 그림은 글씨가 되어 가고
이 둘은 이제 서로 뗄 수 없는 사이가 되었어요.
하나만 잘하기에도 버거운데, 글씨도 그림도 어떻게 다 할까 싶지만
계속 연습하다 보면 글씨의 밋밋함을 그림이 채워 주고
반대로 그림의 부족함을 글씨가 채워 준다는 것을 알게 될 거예요.

벚꽃처럼 수줍은 분홍색 물감으로 마음을 색칠하고
아껴 두었던 예쁜 글귀를 초록 잎에 적어 보냅니다.
울긋불긋한 단풍잎의 색감 따라 팔레트를 채우고
눈처럼 하얀 도화지에는 미처 못다 한 이야기를 적어 보세요.

틀려도 괜찮아요. 서툴러도 괜찮아요.
그저 마음 가는 대로 한 줄 한 줄 쓰고 그리다가
당신의 하루가 촉촉한 수채 빛으로 물들면, 그걸로 충분해요.

당신이 꽃필 때까지……

언제나 당신의 봄, 늘봄

# Contents
차 례

*Watercolor*

## 봄빛 손글씨를
## 그려 볼까요?

*Calligraphy*

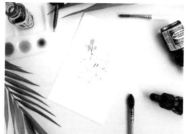

*Watercolor*

*Watercolor*

# 캘리그라피를
# 시작하다

# 캘리그라피,
# 수채화를
# 만나다

*Calligraphy*

*Calligraphy*

Contents ————

*Watercolor*

# 수채 캘리그라피,
# 더욱 반짝거리다

*Calligraphy*

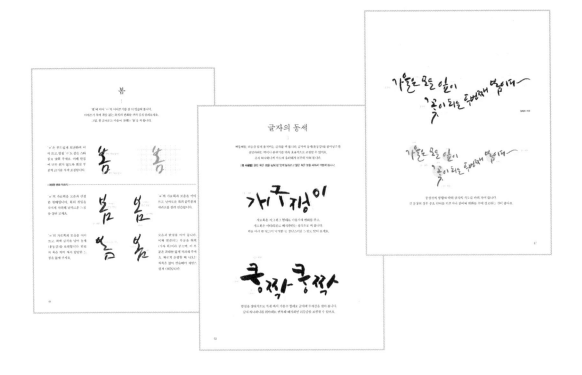

본격적으로 수채 캘리그라피를 시작하기에 앞서 충분히 손글씨를 연습해 볼 수 있도록 구성했습니다. 한 글자 단어부터 긴 문장까지, 다양한 글씨체의 캘리그라피를 살펴보고 직접 따라 쓰면서 기본기를 익혀 보세요. 그 후 수채화에 나만의 손글씨를 넣어 수채 캘리그라피를 완성합니다.

**늘봄의 수채 캘리그라피 용어**

• 필압 : 손글씨를 쓸 때 붓에 가하는 힘을 말해요. 필압이 강할 경우 굵고 힘 있는 획이 완성됩니다. 손에 힘을 빼고 필압을 약하게 조절하면 얇은 획이 만들어지겠죠?

• 운필하다 : 글씨를 쓰거나 그림을 그리기 위해 붓을 움직이는 것을 말해요.

• 혼색 : 두 가지 이상의 색을 섞는 작업을 말해요.

• 마른 붓 : 반드시 알아 두어야 할 우리끼리 용어예요! 이 책에서 말하는 '마른 붓'은 이미 사용 중인 젖은 붓을 휴지에 가볍게 두세 번 닦아 물기를 적당히 제거한 상태를 의미합니다. 물기가 전혀 없이 완전히 마른 상태의 붓과는 다르니 꼭 기억해 주세요.

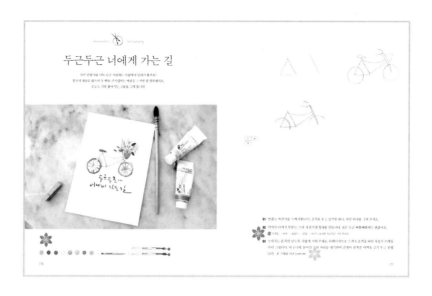

## ✿ 준비물

수채 캘리그라피 작품마다 필요한 준비물을 표시해 두었습니다. 물감 색과 연필, 붓, 그리고 그 외의 도구들이 순서대로 들어가 있어요. 꼭 필요한 준비물이 아닌 경우에는 갈색 글자로 표시했습니다. 색연필은 연필심에 색을 넣어 연필과 구분했어요. 마찬가지로 수채화를 그릴 때 사용한 붓은 붓촉에 색을 넣어 캘리그라피에 사용한 붓과 구분해 두었습니다. 책에서 사용한 붓은 총 3가지 종류인데, 붓의 굵기만 맞춘다면 다른 제품의 붓을 사용해도 무방합니다.

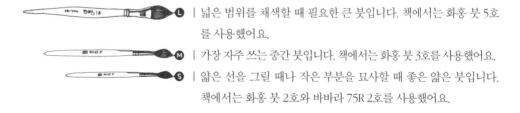

ⓛ ︱ 넓은 범위를 채색할 때 필요한 큰 붓입니다. 책에서는 화홍 붓 5호를 사용했어요.

ⓜ ︱ 가장 자주 쓰는 중간 붓입니다. 책에서는 화홍 붓 3호를 사용했어요.

ⓢ ︱ 얇은 선을 그릴 때나 작은 부분을 묘사할 때 좋은 얇은 붓입니다. 책에서는 화홍 붓 2호와 바바라 75R 2호를 사용했어요.

## ✿ 물감 이름

준비물에서 그림에 사용된 색들을 한눈에 확인할 수 있지만, 각 과정에서 사용한 물감의 정확한 이름을 설명 뒤에 한 번 더 넣었습니다. 제가 사용한 물감이 궁금하다면 여기서 확인해 주세요. 물론 다른 제품을 사용해도 상관없습니다.

## ✿ Tip

저만의 수채 캘리그라피 노하우를 낱낱이 공개합니다! 수채화나 캘리그라피 작업 시 주의해야 할 사항과 그에 대한 조언, 알아 두면 좋은 정보 등을 친절히 소개해 드립니다.

*Watercolor*

# 봄빛 손글씨를
# 그려 볼까요?

*Calligraphy*

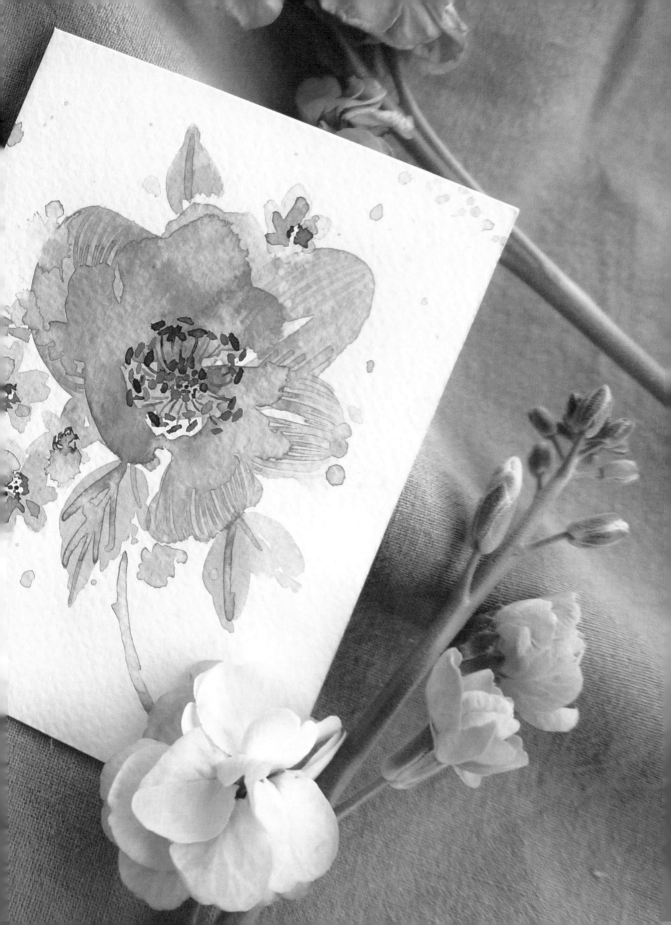

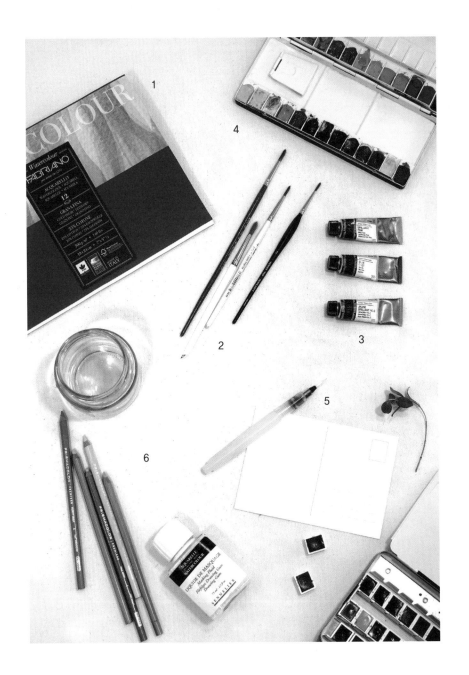

## 1. 종이

**두께(g)** · 간단한 그림을 그린다면 중량이 낮은 종이(200g 이하)를 사용해도 되지만 배경을 채우거나 물을 많이 써야 하는 그림일 경우 두꺼운 종이(300g 이상)를 사용해야 합니다. 취미나 연습용으로 사용할 거라면 고가의 종이보다는 낮은 중량의 종이를 구매해 부담 없이 연습량을 늘리는 것이 더 좋습니다.

**코튼 함유량** · 수채용지는 크게 펄프지와 코튼지로 구분됩니다. 흔히 볼 수 있는 도화지(켄트지)가 펄프지인데, 펄프지는 물이 닿으면 종이가 일어나기 때문에 수채화 작업 시에는 섬유가 탄탄한 코튼지를 사용하는 것이 좋습니다. 이 책에서는 코튼 함유량 20%의 파브리아노 수채용지를 사용했어요. 처음부터 코튼 100%의 고급 수채용지를 선택할 필요는 없습니다.

**질감** · 종이는 결의 거친 정도에 따라 황목, 중목, 세목으로 구분됩니다. 종이 표면에 오돌토돌하게 요철이 있는 종이가 황목입니다. 거친 정도가 가장 심해요. 만약 컴퓨터 작업을 위해 스캔해야 하거나 색연필을 함께 사용한다면 부드러운 세목이 좋습니다. 요철이 있는 종이를 스캔하면 종이의 울퉁불퉁한 질감까지 함께 보이는데, 이 때문에 포토샵에서 밝기를 조절할 경우 색이 날아갈 수 있으니 주의해야 합니다.

## 2. 붓

수채화 붓은 크기별로 두세 개씩 구비하는 것이 좋아요. 이 책에서는 글씨를 쓸 때는 주로 화홍 세필붓(368R) 3호를, 그림을 그릴 때는 2호와 3호, 5호를 사용했습니다. 크기가 같은 붓을 두세 개씩 가지고 있으면 작업 도중 색을 변경할 때 매번 붓을 헹궈야 하는 번거로움이 줄어듭니다. 붓은 소모품이기 때문에 관리 방법에 따라 수명이 달라지는데, 붓을 물통에 오래 담가 두면 붓촉 끝이 휘어져 버리니 주의해야 합니다.

## 3. 물감

이 책에서는 신한 전문가용 물감 20색을 기본으로 두고, 미젤로 미션 골드 클래스 물감을 낱개로 추가해 팔레트를 구성했어요. 취미로 수채화를 시작한다면 먼저 기본색을 갖춘 후 선호하는 색의 물감을 낱개로 조금씩 추가하는 것이 좋아요. 좀 더 고급의 전문가용 물감으로는 홀베인, 윈저&뉴튼, 쉬민케 등의 수입 브랜드를 추천합니다.

## 4. 팔레트

칸이 많으면서도 공간은 적게 차지하는 미니 팔레트(39칸)를 추천합니다. 자주 사용하는 색은 두 칸씩 짜서 하나는 깨끗하게 유지하며 사용하고 다른 하나는 혼색 용도로 자유롭게 사용해도 좋아요. 팔레트에 굳힌 물감에 스프레이로 가볍게 물을 뿌려 촉촉한 상태로 만든 후 작업해 보세요.

## 5. 고체물감 · 워터브러시 · 엽서패드

사이즈가 작고 편리하게 사용할 수 있어 휴대하기 좋은 수채화 도구들입니다. 고체물감과 엽서 크기의 수채화 패드, 물을 담아 사용할 수 있는 워터브러시만 있으면 카페나 야외에서도 편하게 그림을 그릴 수 있어요. 워터브러시의 물통 부분을 누르면 붓촉으로 물이 흘러나오므로 별도의 물통 없이도 물의 양을 조절하고 색을 바꿔 가며 작업할 수 있습니다.

## 6. 추가 도구들

**물통** · 맑은 수채 표현을 위해서는 혼탁해진 물을 수시로 갈아야 하기 때문에 칸이 여러 개로 구분된 물통을 사용하는 것이 편리합니다.

**마스킹액** · 글씨나 그림을 여백으로 깔끔하게 남겨 두기 위해 사용합니다. 마스킹액으로 글씨를 쓰고 완전히 말린 후 그 위로 배경을 채색하고 굳은 마스킹액을 떼어 내면 글씨 부분만 하얗고 또렷하게 표현할 수 있어요. 단, 마스킹액을 묻혀 사용한 붓은 손상이 쉽기 때문에 저렴하면서 얇은 붓을 전용으로 두는 것이 좋습니다.

**수채색연필** · 물에 녹는 수성 색연필로 수채 효과를 낼 수 있습니다. 물감과 마찬가지로 낱개로도 구매할 수 있어요.

# 수채화 기법 연습하기

## 1. 물방울 떨어뜨려 반짝반짝 감성 물들이기

채색한 물감 위에 물방울과 다른 색 물감을 떨어뜨렸을 때 나타나는 우연한 번짐을 만들어 보세요. 물방울을 떨어뜨린 직후와 번져 나가는 도중, 그리고 완전히 마른 이후의 모습이 전부 다른 것을 확인할 수 있어요. 이러한 번짐 효과는 책에서 자주 사용할 예정이니 천천히 관찰하며 연습해 봅니다.

▌이미 채색한 물감이 마르기 전에 빠르게 진행합니다. ▌

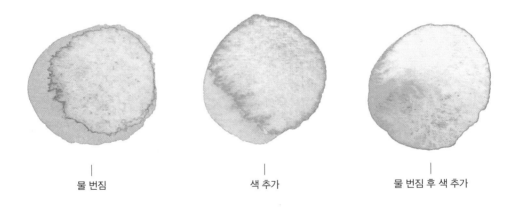

물 번짐          색 추가          물 번짐 후 색 추가

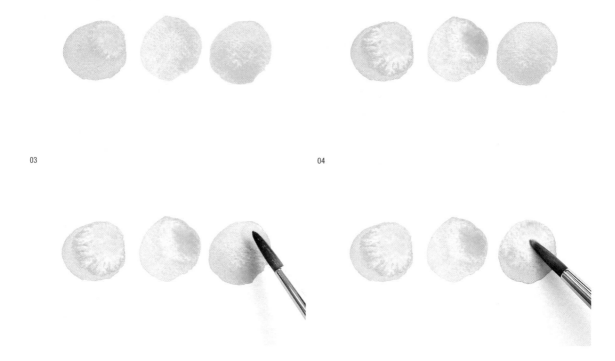

**01** 물을 듬뿍 사용해 하늘색 원을 3개 그립니다. 첫 번째 원 위에 물을 한두 방울 톡 떨어뜨려 주세요. 사방으로 번져 나가는 물이 하늘색 물감을 밀어내 번짐 부분의 윤곽은 진해지면서 안쪽은 투명한 느낌으로 만들어 줍니다.

**02** 두 번째 원에는 노란색 물감을 살짝 추가해 봅니다. 붓으로 가볍게 서너 번 두드리면 두 색이 자연스럽게 섞이면서 번짐이 나타날 거예요.

**03** 세 번째 원에도 물감이 마르기 전 물방울을 떨어뜨립니다. 물이 하늘색 물감을 밀어내 투명해질 때까지 조금 기다려 주세요.

**04** 이제 물이 하늘색 물감을 밀어낸 자리에 노란색 물감을 추가해 볼게요. 두 번째 방법보다 노란색 본연의 컬러가 더 잘 살아날 거예요. 두 가지 색을 모두 자연스럽게 살리면서 혼색할 수 있는 방법입니다.

## 2. 마른 붓으로 맑고 투명하게 빛나는 효과 만들기

진한 파란색 빗방울 3개를 투명하게 빛나도록 만들어 볼까요? 이번에는 마른 붓을 사용하는 방법에 대해 알아보겠습니다. 이 책에서 말하는 '마른 붓'은 이미 사용하고 있던 젖은 붓을 휴지에 가볍게 두세 번 닦아 물기를 제거한 상태를 의미합니다. 꼭 기억해 주세요!

▎이미 채색한 물감이 마르기 전에 빠르게 진행합니다. ▎

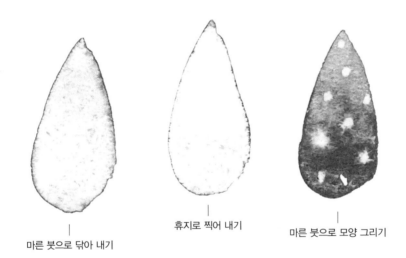

마른 붓으로 닦아 내기　　　휴지로 찍어 내기　　　마른 붓으로 모양 그리기

**01** 첫 번째 빗방울 위에 먼저 물을 한 방울 톡 떨어뜨려 주세요. 그 후 마른 붓으로 테두리를 제외한 부분을 살살 문질러 파란색 물감을 닦아 냅니다. 이렇게 마른 붓에 물감을 흡수시키면 테두리만 진하게 남은 투명한 빗방울이 만들어져요. 채색된 물감을 한꺼번에 닦아 내기 힘들 경우 붓에 묻은 물감을 휴지에 닦아 낸 후 작업을 반복합니다.

**02** 투명 효과를 내는 더욱 간단한 방법은 휴지를 사용하는 것입니다. 두 번째 빗방울을 휴지로 가볍게 찍어 내 보세요. 찍어 내는 압력으로 인해 더욱 투명한 느낌의 빗방울을 만들 수 있습니다.

**03** 이번에는 마른 붓의 붓촉을 모아 모양을 그리며 물감을 닦아 낼게요. 마른 붓으로 마지막 빗방울 안쪽에 작은 점을 그려 넣으며 물감을 닦아 냅니다. 붓에 물감이 묻어나면 휴지에 닦아 가며 여러 번 진행해 주세요. 이 방법을 사용하면 흰색 물감을 두껍게 칠해 무늬를 만들 필요 없겠죠.

🅣🅘🅟 붓촉을 모으려면 물기가 약간 남아 있는 붓을 사용해야 합니다. 앞서 말한 '마른 붓'의 의미를 기억해 주세요.

# 3. 달콤한 수채 컬러 레시피

## ① 기본색 섞어 보기

단순한 형태의 글씨나 그림도 여러 색을 혼합해서 표현하면 더 예뻐 보입니다. 같은 계열끼리 혼색하여 더욱 풍부한 색감을 만드는 연습을 해 보세요.

• 달콤하고 사랑스러운 빨강 •

따뜻한 빨강과 차가운 느낌의 빨강을 만들어 봅니다.

**노랑**(Warm Color) ← **빨강** → **보라**(Cool Color)

**01** 물을 많이 섞은 빨간색으로 원을 그립니다. 종이의 질감이 살짝 보일 정도로 물감의 농도를 조절해 주세요.

🔵 물감의 양이 너무 많을 경우 불투명 수채화가 됩니다. 채색 시 종이의 질감이 드러날 정도의 투명함을 꼭 유지해 주세요.

**02** 빨간색 원과 살짝 겹치도록 주황색 원을 그려 주세요. 빨간색 원에 주황색이 자연스럽게 스며듭니다.

**03** 빨간색 물감이 마르기 전, 차가운 느낌의 보라색 원을 빨간색 원과 맞닿도록 그립니다. 빨간색 원에 자연스럽게 주황색과 보라색이 번져 들어 더욱 풍부한 색감이 만들어져요. 여기에 연분홍과 연보라색 원을 양옆에 추가하면 분위기가 더욱 달콤해지겠죠?

🔵 붓을 빙글빙글 돌려 가며 원을 그리다 보면 자연스럽게 부분적으로 흰 여백이 만들어지는데, 색을 꽉 채운 그림보다 생기 있어 보입니다. 이렇게 의도적으로 여백을 만들어 답답한 느낌을 없애 주는 것이 좋습니다.

• 햇살이 물든 초록 •

따뜻한 초록과 차가운 느낌의 초록을 만들어 봅니다.

노랑(Warm Color) ⇐ 초록 ⇒ 파랑(Cool Color)

01

02

03

**01** 물을 많이 섞은 초록색으로 잎을 그립니다. 기다란 반원 모양으로 두 번에 나누어 그리면 중앙
에 흰 여백을 잎맥 부분으로 남겨 두고 잎을 완성할 수 있어요.

**02** 초록색 잎과 살짝 겹치도록 황토색 잎을 그립니다.

**Tip** 황토색과 초록색이 섞이는 정도에 따라 다양한 톤의 올리브그린(Olive Green, 황록색) 컬러를 만들 수 있어요.

**03** 초록색 잎과 살짝 겹치도록 파란색 잎을 그립니다. 두 색이 섞이면 청록색이 나타납니다. 여기
에 연두색과 멜론색(연한 초록) 잎을 양옆에 추가하여 더욱 풍부한 색감을 표현해 보세요.

2 보색 섞어 보기

이번에는 낯선 조합을 살펴봅니다. 잘 어울리지 않을 것 같은 보색이 만나 서로를 방해하지 않으면서 오히려 서로 빛내 주는 효과가 나타납니다.

＊**보색** : 색상환에서 서로 반대되는 색으로, 두 색을 섞으면 무채색(검정)이 됩니다.

• 서로 잘 어울리는 대표 보색 •

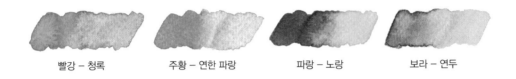

빨강 – 청록          주황 – 연한 파랑          파랑 – 노랑          보라 – 연두

• 노랗게 파랗게 빛나는 별빛 •

파란색 별 그리기                    노란색 추가

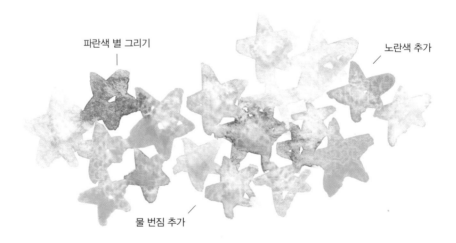

물 번짐 추가

01

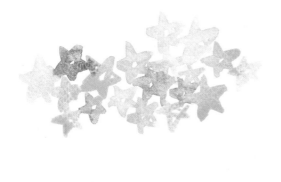

02

03

**01** 투명한 느낌이 들도록 물을 많이 섞은 파란색으로 별을 여러 개 그립니다. 진한 파란색으로 바꾸고 빈 공간을 좀 더 채우듯 별을 추가해 주세요.

**02** 색이 채워지지 않은 별의 중앙 여백에 물을 한두 방울 톡 떨어뜨립니다. 물이 번지면서 선의 경계가 자연스러워져요.

**03** 마찬가지로 색이 채워지지 않은 여백을 위주로 노란색을 칠합니다. 몇몇 별은 여백을 있는 채로 남겨 두는 편이 더 자연스러워요. 완전히 마른 후의 느낌이 또 다르기 때문에 천천히 지켜보는 것이 좋아요.

③ 사랑스러운 파스텔 컬러

일반적으로 많이 사용하는 화이트 베이스의 파스텔 컬러는 작품을 더욱 사랑스럽게 만들어 줍니다. 강한 느낌의 색과 함께 베이스 컬러로 사용하거나 파스텔 컬러들만 조합해서도 자주 사용해요. 원하는 파스텔 톤의 물감이 없다면 흰색 물감과 섞어 직접 만들어도 좋습니다. 팔레트 한 칸에 원하는 색과 흰색 물감을 반씩 짜서 섞은 후 굳혀서 사용하면 더욱 편리해요.

• 추천하는 파스텔 컬러 •

미젤로 미션 골드 클래스 물감을 기준으로 파스텔 컬러를 추천합니다. 파스텔 톤의 물감을 구매할 때에는 원하는 색을 낱개로 구입하는 것이 좋아요. 튜브 형태나 고체 물감 모두 온라인에서 낱개로 판매합니다. 물감은 안료에 따라 가격 차이가 있으며, 동일한 이름이더라도 브랜드마다 색이 조금씩 다를 수 있으니 미리 확인해 보는 것이 좋습니다.

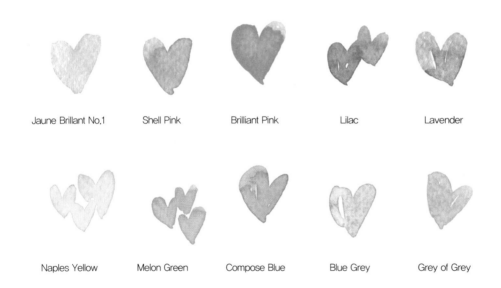

| Jaune Brillant No.1 | Shell Pink | Brilliant Pink | Lilac | Lavender |

| Naples Yellow | Melon Green | Compose Blue | Blue Grey | Grey of Grey |

# 캘리그라피 기초 연습하기

## 1. 물의 양 조절하여 선 긋기

수채 캘리그라피 작업에서 가장 중요한 것은 '물 조절'입니다. 적당한 양의 물과 물감으로 예쁜 캘리그라피를 완성할 수 있도록 연습해 보세요.

• 얇은 선 긋기 •

㉻ BAD(물 적음 · 물감 적음) : 물감의 양이 적어 선이 흐릿하며, 물의 양이 적기 때문에 마르는 속도가 빨라 색에 변화를 주기 어렵습니다.

아래 GOOD(물 적당 · 물감 적당) : 선을 그으면 종이에 물감이 살짝 볼록하게 올라갈 정도의 물기로, 마르면 윤곽이 살짝 진해져 적당히 테두리가 생깁니다.

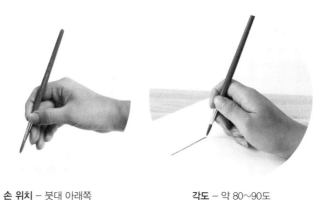

**손 위치** – 붓대 아래쪽        **각도** – 약 80~90도

**┃작고 얇은 글씨체┃** 붓을 짧게 잡아 흔들림을 최소화하고, 붓을 세워 붓촉 끝으로 글씨를 씁니다.

・굵은 선 긋기・

굵은 선으로 글씨를 쓰고 싶다면 좀 더 큰 붓을 사용해야 합니다. 상황에 따라 적절한 도구를 선택하는 것이 중요해요. 큰 붓으로 작은 글씨를 쓰거나 작은 붓으로 넓은 배경을 칠하려고 하는 것 모두 적절치 못한 작업 방식입니다. 원하는 글씨 크기에 맞춰 알맞은 붓을 선택해 주세요. 번거롭더라도 그때그때 붓을 바꿔서 사용하는 습관을 가져 봅니다.

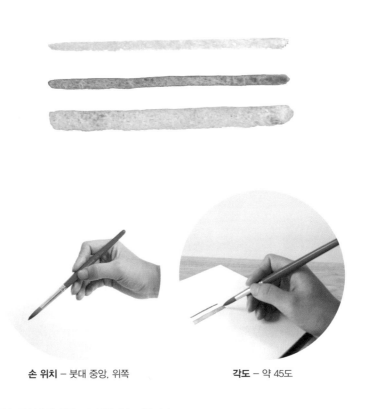

**손 위치** – 붓대 중앙, 위쪽          **각도** – 약 45도

| **굵은 글씨체** | 붓을 비스듬히 눕혀 붓촉의 옆면으로 강하게 눌러씁니다.

## 2. 글자에 수채 감성 입히기

은은하게 번지는 수채 컬러로 글씨를 써 보세요. 보드라운 파스텔 톤으로 마음을 물들이고 알록달록 원색으로 한 글자 한 글자 쓰다 보면 어느새 수채의 매력에 푹 빠지게 될 거예요.

• 포인트 색 추가 •
한 가지 색으로 글씨를 쓴 후 다른 색을 추가해 글자에 포인트를 줍니다. 밝은색으로 덧칠하면 글자가 더욱 화사해질 거예요.

01

02

**01** 분홍색으로 글씨를 쓴 후 붓을 깨끗이 헹굽니다.

> **Tip** 포인트 색을 입힐 때까지 물감이 촉촉하게 유지되어야 합니다. 글씨의 색이 점점 흐려진다면 붓에 물과 물감을 조금 더 추가해 주세요.

**02** 분홍색 물감이 마르기 전, 노란색으로 글자 위를 군데군데 덧칠합니다. 붓을 가볍게 가져다 대면 색이 자연스럽게 번져 나갑니다.

• 색 변화 •

한 가지 색으로 다 표현할 수 없는 마음처럼, 색을 바꿔 가며 글씨를 써 보는 건 어떨까요? 서로 어울리는 색 조합을 찾는 재미도 쏠쏠합니다.

❚ 색이 바뀌는 구간을 더 짧게 해 여러 색으로 글씨를 알록달록하게 만들어도 좋습니다. ❚

01                                                    02

**01** 보라색으로 글씨를 쓴 후 붓을 깨끗이 헹굽니다.

> **Tip** 사용하는 색의 개수만큼 붓을 준비하면 그때그때 붓을 헹구는 번거로움이 줄어듭니다. 특히 글자 수가 많을 경우, 글자의 물감이 마르기 전에 색을 추가하거나 바꿔야 할 때 더욱 유용하답니다.

**02** 하늘색으로 이어 씁니다. 보라색으로 쓴 마지막 글자의 획을 가볍게 덧그으면 색이 자연스럽게 번져 나갑니다. 계속해서 원하는 색으로 바꿔 가며 쓸 수 있어요.

• 그러데이션 •

붓 하나에 두 가지 색을 담아 글씨를 써 보세요. 하나의 색에서 다음 색으로 서서히 변해 가는 그러데이션 효과를 쉽게 나타낼 수 있어요. 자연스럽게 농담을 살린 수채 글씨를 만들어 볼까요?

┃붓촉 끝에 묻힌 물감의 양이 너무 적으면 해당 색 표현이 짧아집니다. 직접 연습하면서 물감의 양을 적당히 조절하는 법도 익혀 보세요. ┃

**01** 노란색 물감을 붓촉 전체에 골고루 묻힌 후 붓촉 끝에만 주황색 물감을 살짝 묻힙니다. 그 상태로 선을 그으면 처음에는 주황색이 나오다가 곧 주황색 물감이 소진되어 노란색이 이어져 나옵니다. 이렇게 붓 하나로 한 번에 그러데이션을 표현할 수 있어요.

**02** 같은 방법으로 글씨를 쓰면 다음과 같이 그러데이션을 적용한 캘리그라피를 만들 수 있어요. 단, 문장이 길어질수록 물감이 부족해 글씨가 점점 흐려질 수 있으니 긴 문장보다는 짧은 문장에 활용합니다.

*Watercolor*

# 캘리그라피를
# 시작하다

*Calligraphy*

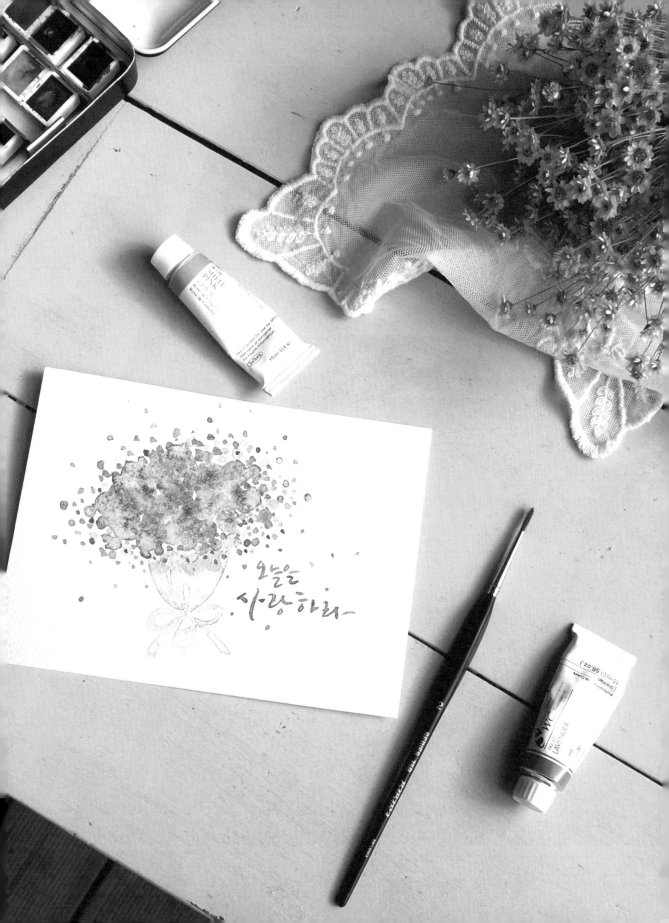

# 한 글자 단어 쓰기

캘리그라피의 첫걸음을 떼는 시간입니다.

같은 글자를 다양한 글씨체로 써 보는 연습은 멋진 캘리그라피 창작의 밑거름이 될 거예요.

원리를 이해하지 않고 단순히 형태만 따라 쓴다면 남의 글씨를 흉내 내는 것에 그칠 수밖에 없습니다.

각각의 글자가 가진 특성을 이해하면서 천천히 시작해 볼까요?

## 1. 다양한 글씨체, 눈으로 먼저 익혀요.

캘리그라피, 어떻게 하면 잘 쓸 수 있을까요? 뻔한 답일지 모르지만 많이
보는 것이 좋습니다. 눈으로 익힌 후에 손이 따라가야 합니다. 다양한 획
이 마치 공식처럼 머릿속에 들어가 있어야 그때그때 꺼내 쓸 수 있거든
요. 글씨를 잘 쓰기 위해서는 연습도 물론 필요하지만 먼저 눈으로 이해
하는 것이 가장 중요합니다.

## 2. 완성도 있게 연습해요.

한글은 음절(발음의 최소 단위) 단위로 쓰이기 때문에 'ㄱ', 'ㄴ', 'ㄷ' 등의 자
음만 또는 모음만 개별적으로 쓰며 연습하는 것보다 처음부터 하나의 단어를
쓰면서 연습하는 것이 좋아요. 글씨를 쓰다 보면 마음에 들지 않아 자꾸 멈추
고 다시 쓰곤 하는데, 이는 100m 달리기에서 결승점까지 가지 않고 자꾸 출
발선으로 돌아오는 것과 같습니다. 마음에 안 들더라도 일단 완성해 보는 것
이 중요해요. 많이 써 보고 부족한 부분은 보완하면서 연습합니다.

## 3. 시작은 가볍게.

멋진 캘리그라피를 위해서는 생각할 것들이 너무 많죠. 한 글자를 쓰더라도
획의 굵기와 각도, 길이 등을 고민해야 합니다. 하지만 짐이 가벼워야 여행이
즐거운 법! 처음부터 여러 요소를 한꺼번에 익히려 하지 마세요. 누구나 시작
은 서툴기 마련입니다. 잘 안되는 부분도 처음에는 가볍게 넘기세요. 시간이
지나면서 차츰 좋아질 것이라는 희망을 가지고 캘리그라피를 즐길 준비, 되
셨나요?

# 강

|

'ㄱ'은 형태가 단순하지만, 단순하기 때문에 오히려 쓰기 어렵기도 합니다.
글씨체에 따라 'ㄱ'의 길이나 각도가 어떻게 바뀌는지 살펴보세요. 꺾이는 부분을
둥글게 혹은 각지게 표현하는 것 또한 글자의 느낌에 많은 영향을 줍니다.
다양한 형태의 글자 '강'을 눈으로, 그리고 손으로 익혀 볼게요.

모음의 가로획 길이를 늘여 강조한 형태입니다. 획이 길어질 경우 기울기에도 함께 변화를 주세요.

---

| 다양한 변화 익히기 |

'ㄱ'의 세로획 길이를 늘일 때에는 직선 형태가 아닌 가볍게 휘어지는 곡선으로 처리합니다.

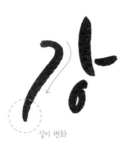

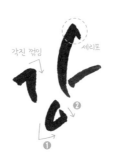

글자에서 꺾이는 부분을 모두 각지게 처리하면 날카롭고 강한 느낌으로 표현됩니다. 받침 'ㅇ'도 각진 삼각 형태로 써서 전체적인 스타일을 맞춥니다.

캘리그라피에서 자주 사용하는 흘림체 형태로, 모음과 받침을 한 번에 이어 씁니다. 이때 'ㅇ'은 굵기를 좀 더 얇게 조절합니다.

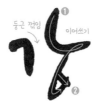

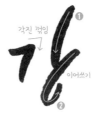

모음의 가로획과 받침을 한 번에 이어 쓴 형태로, 빠르게 쓰는 것이 좋습니다. 획이 단순화되어 있고 기울기 변화도 심해 가독성이 다소 떨어질 수 있습니다.

---

＊ **세리프** : 획의 시작이나 끝부분에 있는 작은 돌출선을 말합니다. 손에 힘을 빼고 빠른 속도로 운필해야 자연스러운 세리프를 만들 수 있어요.
세리프를 붙이면 속도감 있고 세련된 느낌이 표현됩니다.

● 'ㄱ'

'ㄱ'의 다양한 꺾임 형태와 각도에 주목해 볼까요? 위로 또는 아래로 가볍게 휘어지는 획을 연습하고 길이를 늘일 때에도 곡선의 방향을 다양하게 표현해 보세요.

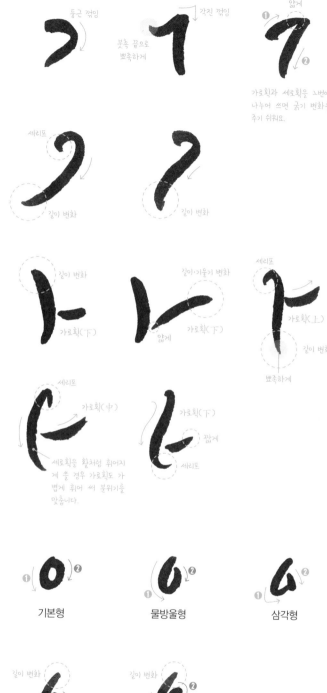

● 'ㅏ'

'ㅏ'의 형태는 세로획과 짧은 가로획으로 나누어 보는 것이 좋습니다. 다양하게 휘어진 곡선의 방향을 먼저 살핀 후에 가로획의 위치와 형태가 어떻게 변화하는지 확인합니다.

● 'ㅇ'

'ㅇ'은 크기가 클수록 어린아이의 글씨처럼 귀여운 이미지로 표현되며, 작아질수록 여성스럽고 세련된 이미지가 나타납니다. 먼저 기본형은 느린 속도로 일정한 굵기를 유지하며 씁니다. 회전형과 회오리형은 속도감 있는 필기체에 주로 사용하며, 빠르게 쓰는 것이 좋아요.

| 'ㅇ'을 일정한 굵기로 쓰기 어렵다면 연보라색 화살표를 참고해 두 획으로 나누어 연습합니다. |

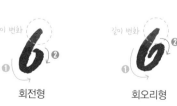

기본형　　　물방울형　　　삼각형

회전형　　　회오리형

# 눈

|

이번에는 똑같은 자음이 반복되는 단어를 연습해 봅니다. 반복되는 글자는 같은 형태로 쓰지 않고
조금씩 변화를 주는 것이 좋아요. 단, 초성을 자유로운 형태로 쓸 경우 가독성이 떨어지거나
가분수 형태의 글씨체가 될 수 있으니 주의해야 합니다. 초성은 획의 길이와 각도를 살짝만 조절해
안정감을 유지하고 종성을 다양한 형태로 강조하는 것이 좋습니다.
획의 길이를 길게 늘이거나 꺾임 부분을 자유롭게 표현해 반복되는 글자에 변화를 줍니다.

초성의 크기를 키워 강조하면
어린아이의 글씨처럼 귀여운
이미지로 표현할 수 있습니다.

크게
짧은 점
작게

| 다양한 변화 익히기 |

반복되는 'ㄴ'은 각도를 조금
씩 다르게 표현합니다. 모음은
획을 늘여 물결 모양의 곡선으
로 이어 씁니다.

이어쓰기
길이 변화·세리프
각도 변화

받침 'ㄴ'을 둥근 곡선으로 크
기를 키워 강조합니다. 획의
끝부분에는 세리프를 달아 마
무리해 주세요.

뾰족하게
이어쓰기
둥근 꺾임
길이 변화·세리프

받침 'ㄴ'의 꺾임 부분을 좁은
각도로 각지게 쓴 후 가로획은
물결 모양의 곡선으로 길게 처
리합니다.

강한 꺾임
이어쓰기

모음의 세로획과 받침을 한 번
에 이어 쓴 형태입니다. 이어
쓰는 글자의 경우 점점 속도를
올려 연습해 보세요.

❶ 길이 변화
❷
이어쓰기

## ● 초성 'ㄴ'

초성으로 쓰이는 'ㄴ'은 변화를 주기가 쉽지 않은 글자예요. 특히 꺾임 부분을 강조하다 보면 자칫 'ㅅ'처럼 보일 수 있으니 주의합니다. 꺾임 형태를 신경 써서 연습해 보세요.

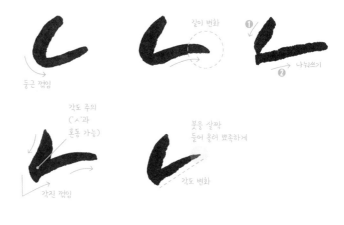

## ● 'ㅜ'

단어의 분위기에 맞춰 가로획과 세로획을 부드러운 곡선으로 연습해 봅니다. 너무 둥글게 표현하기보다는 살짝 휘어진 듯한 느낌으로 표현해 주세요. 두 획이 만나는 위치를 바꿔 보는 것도 좋습니다.

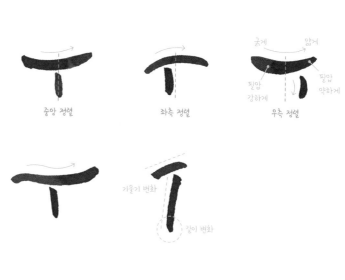

## ● 받침 'ㄴ'

받침 'ㄴ'은 각도나 길이에 변화를 많이 주어도 가독성을 크게 해치지 않아 비교적 다양한 형태로 쓸 수 있습니다. 꺾임 부분과 길이의 변화를 고루 익혀 봅니다.

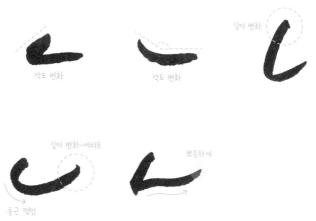

# 달

|

자음과 모음을 연결해서 쓰는 형태를 '이어쓰기'라고 합니다.
그런데 이어쓰기에서 유용한 팁은 의외로 '띄어쓰기'예요.
이어 쓴 부분이 더욱 강조될 수 있도록 다음 획을 띄어 써 구분하는 것이 좋습니다.
머릿속에 둥근 달을 떠올리며 연습해 볼까요?

이어쓰기를 연습하기에 앞서 획을 떼어 써 포인트를 준 형태를 살펴봅니다. 모음의 가로획은 둥근 달처럼 보이도록 점을 찍어 포인트를 주고, 받침 'ㄹ'도 부드럽게 굴곡을 넣어 전체적인 분위기를 맞춥니다.

---

## ┤ 다양한 변화 익히기 ├

곡선의 느낌을 살려 이어 쓴 후 모음의 가로획을 떼어 씁니다. 획이 전부 이어질 경우 포인트가 사라져 답답한 느낌이 들 수 있어요.

꺾임 부분을 각지게 처리해 날카로운 느낌으로 이어 씁니다. 획의 각도에도 변화를 줍니다.

자음과 모음을 이어 쓸 때, 꺾임 부분을 회전하여 포인트를 줄 수 있습니다. 받침도 흐르는 듯한 글씨체로 써서 전체적인 분위기를 맞춥니다. 'ㄹ'의 중앙 부분은 'ㄱ' 자 모양으로 튀어나오도록 강조해 주세요.

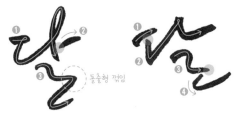

'ㅏ'를 'ㄴ' 형태로 흘려 쓸 경우 가독성을 고려해 획을 위쪽으로 올려 마무리합니다. 흘림체로 쓴 'ㄹ'은 중간에 한 번 떼어 써 포인트를 줍니다.

## ● 'ㄷ'

'ㄷ'을 쓸 때는 획의 기울기 변화에 주의합니다. 가로획 두 개를 평행하게 쓸 수도 있지만 획의 기울기를 달리해 변화를 주는 것도 좋아요. 'ㄷ'도 'ㅇ'과 마찬가지로 크기가 클수록 어린아이의 글씨처럼 귀여운 이미지가 나타나고, 작게 쓸수록 세련된 느낌을 낼 수 있습니다.

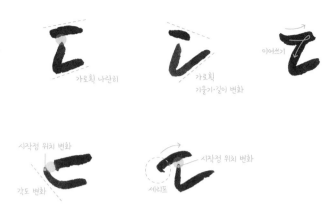

## ● 'ㅏ'-2

앞서 곡선 형태의 'ㅏ'를 주로 연습했다면 이번에는 운필 방향을 바꾸거나 세리프를 다는 등의 독특한 형태를 살펴보겠습니다. 디테일을 강조해 더욱 세련된 글씨를 만들어 보세요.

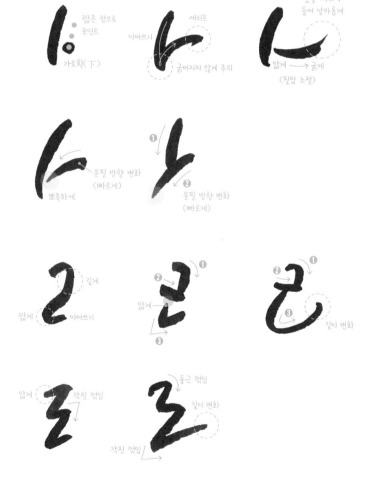

## ● 'ㄹ'

'ㄹ'은 획수가 많은 만큼 복잡한 형태에 속합니다. 한 번에 이어 쓰는 단순한 형태부터 반복적인 연습이 필요한 흘림체 형태까지 다양하게 살펴볼게요.

# 별

|

'별'은 획수가 많은 'ㅂ'과 'ㄹ'이 함께 들어가는 글자로, 두 자음의 분위기를
맞추는 것이 중요합니다. 'ㅂ'과 'ㄹ'의 스타일이 조화를 이룰 때 글자의 느낌을
더욱 잘 전달할 수 있거든요. 날카롭고 딱딱한 느낌부터
부드럽고 여성스러운 느낌까지 다양한 '별'을 만들어 보세요.

획의 길이를 늘이고 꺾임 부
분을 강조합니다. 별의 형태
적 이미지를 생각하며 연습해
봅니다.

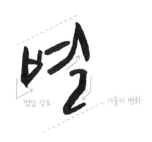

---

| **다양한 변화 익히기** |

운동감을 살린 글씨체입니다.
모음의 가로획을 길게 늘여
비스듬히 쓰면 떨어지는 별의
느낌을 글자에 담아낼 수 있
습니다.

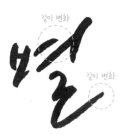

아래쪽으로 모아지도록 세로
획 두 개를 그어 역삼각형 모
양의 뾰족한 'ㅂ'을 만듭니다.
가로획을 하나 생략해도 가독
성이 크게 떨어지지 않습니다.

모음과 받침의 길이에 변화를
주었어요. 'ㅂ', 'ㅕ', 'ㄹ' 모두
3획으로 나누어 씁니다.

회전 꺾임 부분에서는 손에 힘
을 빼고 붓을 살짝 들어 획이
굵어지지 않도록 주의합니다.
특히, 'ㅂ'에서 회전 꺾임 부분
이 첫 획과 너무 붙지 않도록
신경 쓰며 써 주세요.

● 'ㅂ'

총 4획으로 이루어진 'ㅂ'은 획마다 떼어 쓰
거나 이어 쓰면서 다양하게 표현할 수 있어
요. 꺾임 형태를 둥글게 처리해 여성스러운
느낌을 줄 수도 있고 각지게 처리해 날카로
운 느낌으로 나타낼 수도 있죠. 두 가로획과
세로획의 기울기, 길이 등에 주의하여 다양
한 'ㅂ'의 형태를 연습해 보세요.

 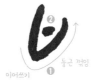 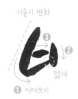

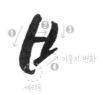 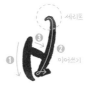

● 'ㅕ'

똑같은 가로획이 두 번 반복되는 'ㅕ'는 두
가로획의 길이와 기울기에 변화를 주는 것이
좋아요. 각 획끼리의 연결과 분리 형태도 함
께 살펴봅니다.

● 'ㄹ'-2

한 번에 이어 쓰는 'ㄹ'의 흘림 형태를 자세히
살펴봅니다. 시작 부분과 중간, 끝부분을 각
각 강조하는 다양한 방법을 연습해 보세요.

# 봄

|

'별'에 이어 'ㅂ'의 이어쓰기를 좀 더 연습해 봅니다.
이어쓰기 후에 획을 끊는 위치의 변화를 주의 깊게 살펴보세요.
그럼, 한 글자로도 마음이 설레는 '봄'을 써 봅니다.

'ㅂ'은 부드럽게 회전하여 이
어 쓰고, 받침 'ㅁ'도 같은 스타
일로 맞춰 주세요. 이때 받침
이 너무 튀지 않도록 회전 부
분의 크기를 작게 조절합니다.

회전 꺾임(얇게)

회전 꺾임(얇게)

---

**| 다양한 변화 익히기 |**

'ㅂ'의 가로획을 모음과 연결
한 형태입니다. 획의 꺾임을
각지게 처리해 날카로운 느낌
을 살려 보세요.

이어쓰기
(각진 꺾임)

길이 변화

이어쓰기
(둥근 꺾임)

길이 변화

세리프

'ㅂ'의 가로획과 모음을 이어
쓰고, 날카로운 획의 끝부분과
세리프를 살려 연습합니다.

'ㅂ'의 가로획과 모음을 이어
쓰고, 획에 굴곡을 넣어 동세
(운동감)를 표현합니다. 받침
의 획은 띄어 써서 답답한 느
낌을 없애 주세요.

이어쓰기(굴곡 꺾임)

이어쓰기

허획

모음과 받침을 이어 씁니다.
이때 연결되는 부분을 허획
(가짜 획)이라 부르며, 이 부
분은 최대한 얇게 처리해 주세
요. 빠르게 운필할 때 나오는
허획은 많이 연습해야 자연스
럽게 나타납니다.

● 'ㅂ'-2

좀 더 단순화한 흘림 형태의 'ㅂ'을 살펴봅니다. 획을 생략하기도 하고 이어 쓰기도 하며 다양하게 연습해 보세요.

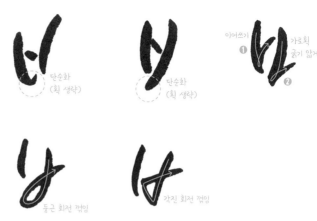

● 'ㅗ'

가로세로 두 획으로 이루어진 'ㅗ'는 'ㅜ'와 마찬가지로 한 획만 강조하는 것이 좋습니다. 세로획을 강조한 형태와 가로획을 강조한 형태를 비교하며 살펴보세요.

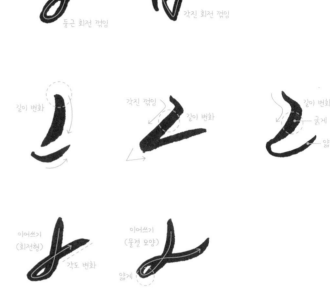

● 받침 'ㅁ'

'ㅁ'은 끊어 쓰는 횟수에 따라 형태가 많이 달라집니다. 4개의 직선으로 이루어진 'ㅁ'을 4획으로 나누어 쓰는 방법부터 한 번에 이어 쓰는 방법까지 다양하게 익혀 보세요.

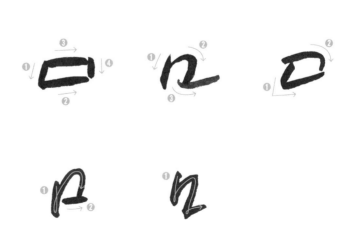

# 숲

---

가로획이 많은 편인 '숲'도 세로로 길어지기 쉬운 글자예요.
초성과 중성, 종성을 각각 강조하는 기본적인 방법을 익히고
글자의 전체적인 높이가 길어지지 않도록 유의합니다.
기분 좋은 바람이 솔솔 불어올 듯한 느낌의 '숲'을 써 볼까요?

'ㅜ'의 가로획을 물결 모양으로 길게 늘여 숲에 불어오는 바람의 이미지를 형상화합니다. 나머지 획들도 부드러운 곡선으로 써서 전체적인 분위기를 맞춰 주세요.

---

| 다양한 변화 익히기 |

'ㅅ'의 획이 회전하는 부분에서 붓을 살짝 들어 선을 얇게 만들어 주세요. 반복되는 가로획의 길이에 각각 변화를 주는 방법도 연습합니다.

'ㅅ'을 강조한 형태로, 빠르게 운필해야 첫 획의 세리프가 자연스럽게 나옵니다.

'ㅍ'의 마지막 획을 오른쪽으로 길게 처리해 받침을 강조합니다. 글자 모양의 균형을 위해 모음은 왼쪽으로 쏠리도록 배치했어요.

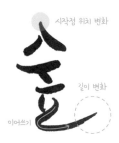

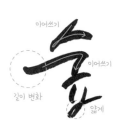

중성을 강조한 형태로, 'ㅅ'과 'ㅜ'를 각각 한 번에 이어 씁니다. 'ㅍ'은 회전 부분의 획을 얇게 조절합니다.

## ● 'ㅅ'

'ㅅ'을 이루는 두 획부터 살펴봅니다. 각 획을 가볍게 휘어진 선으로 생각하고 휘어진 방향을 자세히 들여다보세요. 위로 또는 아래로 휘어진 곡선 형태로 획에 살짝씩 변화를 주는 것만으로도 글자의 느낌이 달라집니다. 획을 길게 늘일 때에도 곡선의 형태를 고려합니다. 두 획이 붙거나 떨어져 있는 다양한 형태도 함께 익혀 보세요.

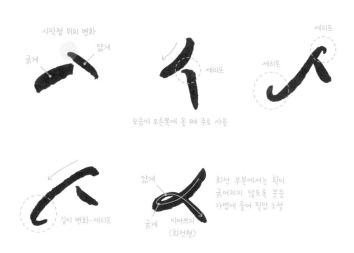

## ● 'ㅜ'-2

가로획과 세로획이 만나는 위치와 두 획의 각도를 신경 쓰며 연습합니다. 획의 길이를 늘여 강조할 경우에는 딱딱한 직선보다는 위아래로 가볍게 휘어진 곡선으로 표현해 주세요.

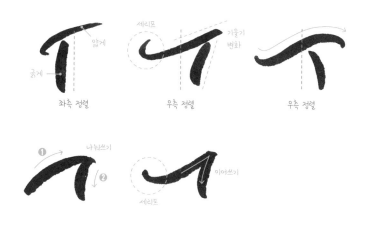

## ● 'ㅍ'

'ㅁ'과 마찬가지로 'ㅍ'도 4개의 획을 전부 끊어 쓰거나 이어 쓰면서 다양한 형태로 표현할 수 있습니다.

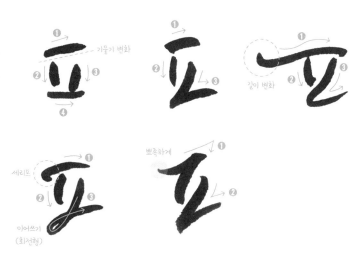

# 춤

|

동적인 의미를 가진 단어는 획의 길이나 각도, 기울기를 다양하게 표현해
마치 글자가 춤을 추듯 동세를 표현하는 것이 좋습니다. 동세를 잘 표현하기 위해서는
글자의 중심선과 초성, 중성, 종성의 기울기 변화를 함께 살펴봐야 합니다.
다양한 꺾임 형태와 곡선으로 글자를 춤추게 만들어 볼까요?

마치 사람이 양팔 벌려 춤추듯 '⊤'의 가로획을 길게 강조합니다. 세로획은 앞쪽으로 기울도록 비스듬히 그어 운동감을 표현합니다. 'ㅊ'의 마지막 획은 모음과 붙여서 쓸 수도 있어요.

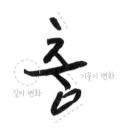

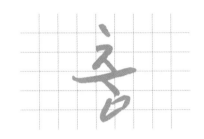

## | 다양한 변화 익히기 |

'⊤'를 'ㄱ' 형태로 이어 씁니다. 이때 가로획이 아래로 기울수록 운동감이 잘 표현됩니다. 모음이 왼쪽으로 치우쳐 있으므로 'ㅊ'의 마지막 획을 모음 오른쪽의 빈 공간으로 길게 내려 전체적인 중심을 잡아 주세요.

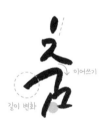

'ㅊ' 획의 길이를 늘여 강조한 경우에는 아래쪽에 오는 모음을 살짝 옆쪽으로 씁니다. 길어진 'ㅊ'의 획이 '⊤'를 옆으로 밀어낸 듯한 느낌입니다. '⊤'의 가로획은 물결 모양의 곡선으로 써서 동세를 강조합니다.

'⊤'는 둥근 세리프로 시작해 굴곡 있고 긴 가로획으로 만들어 주세요. 'ㅁ'의 전체적인 기울기도 함께 조절해 마치 사람이 앞으로 발을 뻗는 듯한 움직임을 표현합니다.

곡선 형태의 흘림체로 받침을 강조합니다. 받침의 획은 얇게, 끝부분에서는 붓을 가볍게 들어 올려 뾰족하게 마무리합니다.

● 'ㅊ'

'ㅅ'에서 파생된 'ㅊ'의 형태를 살펴봅니다. 첫 번째 획의 기울기와 방향을 확인한 후 다음 획들의 대각선 길이가 어떻게 다른지 살펴보세요. 마지막으로 꺾임 형태를 확인합니다. 먼저 눈으로 익힌 후 천천히 연습해 보세요.

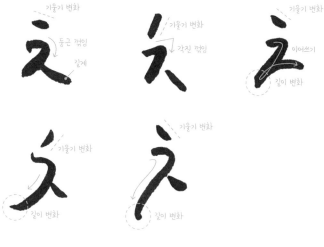

● 'ㅁ'-2

'ㅁ'을 흘림체로 이어 써 봅니다. 꺾임 형태와 함께 획이 이어지고 끊어지는 부분을 먼저 살펴봅니다. 자연스러운 세리프가 나오도록 빠른 속도로 쓰는 연습을 반복합니다.

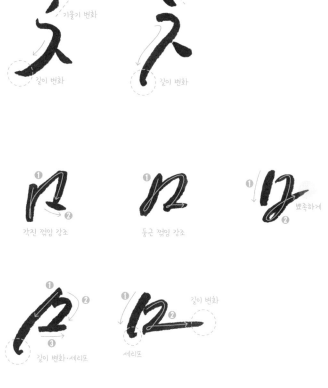

# 해

|

'ㅇ'에 두 획이 더해진 'ㅎ'은 다양하게 변형할 수 있는 글자입니다.
먼저, 나란히 반복되는 두 획의 형태에 조금씩 변화를 줄 수 있겠죠? 밝고 둥근 해의 느낌을
담고 싶다면 'ㅇ'의 크기를 키워도 좋아요. 또한 종성이 없는 글자의 경우 모음의 길이 변화가
그만큼 자유로워집니다. 'ㅐ'는 앞서 연습한 'ㅏ'와 'ㅓ'의 형태와 비슷하므로
한 번 더 연습하는 기분으로 써 봅니다.

'ㅎ'의 두 가로획 위치를 오른쪽으로 정렬한 형태입니다. 'ㅐ'의 가로획은 점으로, 두 세로획은 나란해지지 않도록 기울기에 변화를 줍니다.

우측 정렬   기울기 변화

---

**| 다양한 변화 익히기 |**

가로획의 기울기에 변화를 줍니다. 'ㅇ' 획은 얇게 써서 굵기에도 변화를 주세요.

기울기 변화

'ㅎ'의 가로획 길이를 늘여 강조하고 모음도 길이에 변화를 줘 균형을 맞춥니다.

길이 변화
(강)

길이 변화
(약)

'ㅎ'의 두 획은 이어 쓰고 'ㅐ'는 획을 전부 떼어 써서 획 사이의 간격에 변화를 주세요. 모음의 두 세로획은 길이에 차이를 주고 가로획만 얇게 써서 단조로운 느낌을 없앱니다.

이어쓰기

'ㅎ'의 첫 획을 세로로 길게 씁니다. 기울기에도 다양하게 변화를 주며 연습해 보세요.

길이 변화
(강)

길이 변화
(약)

● 'ㅎ'

'ㅎ'은 'ㅇ' 위에 올라가는 두 획의 위치와 형태에 주목해 연습합니다. 두 획의 길이와 기울기의 변화에 따른 형태를 먼저 살펴본 후 운필 횟수에 따라 다양한 표현이 가능한 흘림체까지 차례대로 익히도록 할게요.

| 끊어쓰기(일반형) | 획의 굵기를 유지하며 천천히 씁니다.

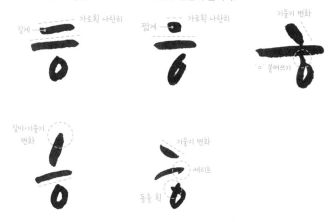

| 이어쓰기(흘림형) | 속도를 높여 빠르게 씁니다.

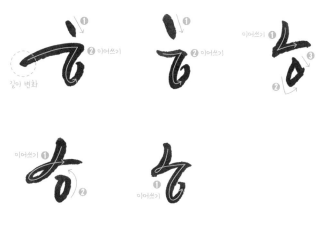

● 'ㅐ'

'ㅐ'는 'ㅏ+ㅣ' 또는 'ㅣ+ㅓ'의 조합으로 획을 떼어 쓸 수 있습니다. 획을 떼어 쓰면 글씨에 답답한 느낌이 줄어듭니다. 나란한 두세로획은 길이나 기울기의 변화로 차이를 주세요.

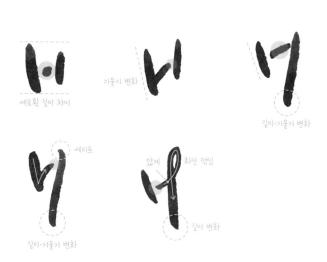

# 꿈

|

이번에는 쌍자음을 연습해 봅니다. 연속해서 오는 자음의 위치와 간격, 크기 등의
형태 변화를 먼저 살펴보세요. 같은 획이 나란히 반복되지 않도록 변화를 주는
다양한 방법과 함께 쌍자음 다음에 이어지는 모음, 받침의 형태까지 천천히 알아보도록 할게요.
단조롭지 않게 쌍자음 쓰기, 지금 시작해 볼까요?

쌍자음은 나란히 반복되는 글자 획의 위치에 변화를 주는 것이 좋습니다. 두 번째 'ㄱ'을 위로 조금 올려 써 주세요. 모음은 두껍게 써서 굵기에 변화를 줍니다.

위치 변화

---

## | 다양한 변화 익히기 |

이번에는 두 번째 'ㄱ'을 모음과 가까워지도록 아래로 살짝 내려 씁니다. 꺾임 부분은 각지게 처리합니다.

위치 변화

'ㄱ'과 'ㄱ' 사이의 간격을 많이 떨어뜨립니다. 꿈이 좀 더 넓게 펼쳐질 듯한 느낌입니다.

간격 변화

첫 번째 'ㄱ'을 크게 써서 변화를 주세요. 반대로 두 번째 'ㄱ'을 크게 쓰는 연습도 해 봅니다.

크기 변화

형태 변화

첫 번째 'ㄱ'은 세리프를 달아 변화를 주고 두 번째 'ㄱ'은 모음과 연결해 한 번에 써 주세요. 받침 'ㅁ'도 곡선의 느낌을 살려 한 번에 이어 씁니다.

이어쓰기

● 쌍자음

쌍자음이나 이중모음(ㅕ/ㅛ/ㅒ 등)과 같이
동일한 획이 반복되는 글자의 경우 다양한
변화를 통해 단조로운 느낌을 없애는 것이
가장 중요합니다. 다음의 5가지 변화 형태를
추가로 연습해 보세요.

● 'ㄲ'

이번에는 'ㄱ'의 꺾임 부분에 주목하여 'ㄲ'
의 다양한 형태를 살펴봅니다. 쌍자음은 동
일한 획의 꺾임 형태를 맞추기도 하고 혼용
하기도 합니다.

# 획의
# 고급 표현

세련된 글씨를 만들어 주는 획의 다양한 표현 방법을 살펴봅니다. 세리프와 흘림체, 꺾임에 대해 순서대로 익히고 하단에 예시로 넣어 둔 자모음 형태를 참고해 나만의 글씨를 만들어 보세요. '한 글자 단어 쓰기' 파트를 제대로 익혔는지 체크해 보는 시간으로 생각해도 좋아요. 우선 잠시 책을 덮고 연습장에 원하는 단어를 자신의 글씨체로 씁니다. 다시 책을 펼친 후 이번에는 책에 나온 각 자모음의 형태를 따라 쓰며 조합해 보세요. 획의 형태를 조금만 바꿔도 글자의 분위기가 달라진다는 것을 실감하게 될 거예요. 각각의 자모음만을 계속해서 쓰는 것보다는 하나의 단어를 쓰며 연습하는 것이 실력 향상에 도움이 된다는 사실, 잊지 마세요!

## 1 세리프(삐침)

획의 시작이나 끝부분에 있는 작은 돌출선으로, 특히 단순한 조합의 글자일 경우 획에 세리프를 붙여 멋스러운 글씨를 만듭니다. 하지만 자연스럽게 세리프를 표현하기 위해서는 연습이 많이 필요합니다. 세리프를 만들기 위해 의식적으로 신경 쓰다 보면 손에 힘이 들어가서 오히려 획이 굵어지기도 합니다. 이때는 먼저 운필 속도를 늦춰 획의 두께를 얇게 조절하는 연습부터 시작하는 것이 좋아요. 그 후에는 손에 힘을 빼고 속도를 높여 가며 한 번에 쓰는 연습을 진행합니다.

┃그래도 획이 계속 두꺼워진다면 도구의 문제일 수 있어요. 큰 붓을 사용할 경우 얇은 획을 만들기 어려우므로 작은 호수의 붓으로 바꿔 봅니다.┃

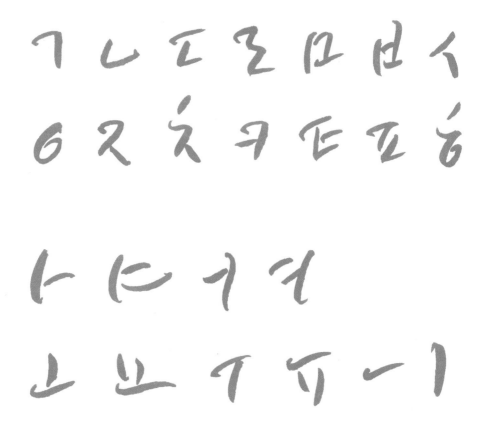

## 2 흘림체

한 번에 이어 쓰는 흘림체로 부드러운 느낌의 글씨를 써 볼까요? 평소의 글씨체에서 자음 또는 모음에만 흘림체를 적용해 보는 것도 좋은 연습입니다. 단, 흘림체에 회전하는 획이 많을 경우 가독성이 떨어지고 글자가 복잡해 보일 수 있어요. 따라서 회전하는 획의 개수는 너무 많아지지 않도록 조절하는 것이 좋으며, 회전하는 부분이 두꺼워지지 않도록 연습합니다.

### 3 꺾임

마치 나뭇가지처럼 꺾인 획으로 나만의 글씨를 만들어 봅니다. 주로 글자의 폭이나 길이를 좀 더 키우기 위해 사용하며, 꺾임 부분은 일정한 두께를 유지하며 쓰는 것이 좋습니다. 얇게 쓰다 보면 획에 흔들림이 생기거나 앙상한 느낌을 줄 수 있거든요. 획의 끝부분만 살짝 얇아지도록 두께를 조절하며 연습해 주세요. 이렇게 딱딱한 느낌의 글씨체는 붓뿐만 아니라 펜으로 쓰는 것도 잘 어울리므로 도구를 바꿔 가며 연습해 보는 것을 추천합니다.

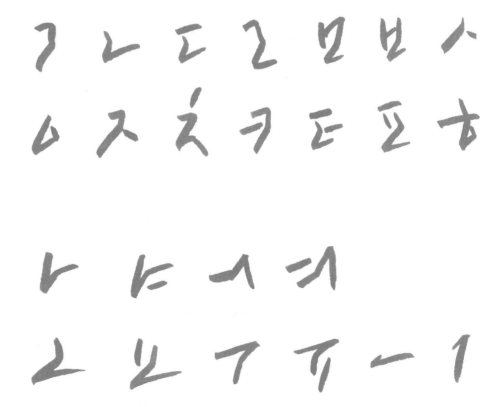

# 두 글자 단어 쓰기

서로 닮아 가는 친구처럼 서로에게 영향을 주고받는 두 글자 단어를 쓸 시간이에요.
첫 번째 글자 옆에는 항상 그에 어울리는 글자가 와야 합니다. 글자들 사이에 조화를
이루어 내지 못한다면 어색한 캘리그라피가 되어 버리죠.
두 글자가 어떻게 닮아 있고, 또 어떻게 변화를 맞춰 가는지 연습해 봅니다.

굵기, 길이, 구도의 3가지 변화를 하나씩 단계별로 연습합니다. 가장 먼저 획의 굵기를 조절하는 연습을 통해서는 필압에 대한 감을 익혀 보세요. 이 과정이 익숙해지면 두 번째 단계로 넘어가 획의 길이를 늘이고 섬세하게 다듬는 연습을 합니다. 마지막 단계에서는 글자를 균형 있게 배치하는 방법을 알아봅니다.

## 1step, 굵기 변화

필압을 조절해 붓을 자유자재로 다룰 수 있도록 연습하는 단계입니다. 두 글자 단어에서는 자음 또는 모음만 선택해서 굵기를 강조해 봅니다. 물론 이러한 규칙을 적용하지 않아도 상관없어요. 굵은 획을 만들기 위해서는 붓을 약 45도 각도로 눕혀 손에 힘을 주고 써야 합니다. 굵기 변화를 통해 밋밋한 글자에 재미를 더해 보세요.

## 2step, 길이 변화

획의 완성도를 높이는 단계로, 긴 획은 곡선으로 표현하거나 세리프를 넣어 디테일을 강조합니다. 획 하나를 길게 늘였다면 강약을 조절해 다음 획은 짧게 처리하거나 또 다른 획의 길이도 함께 늘여 균형을 유지하는 것이 좋아요. 획을 얇게 쓰고 싶다면 붓을 똑바로 세워야 하며, 빠른 속도로 써야 세리프가 자연스럽게 만들어집니다. 길어진 획의 형태를 살펴보며 섬세하게 운필하는 연습에 집중해 보세요. 참고로 붓에 물의 양이 많으면 물감이 한꺼번에 흘러나와 얇은 획을 만들기 어려우므로 주의합니다.

## 3step, 구도 변화

두 글자의 배치를 통해 균형과 변화를 동시에 익히는 단계로, 구도를 조절하며 글자에 생동감을 더해 보세요. 두 글자의 높낮이에 변화를 주는 계단형 구도, 속도감 있는 필체에 많이 사용하는 대각선형 구도, 글씨가 양옆으로 누운 듯 기울기에 변화를 주는 V자형 구도를 차례대로 살펴보며 각각의 구도에서 글자의 균형을 맞추는 방법을 함께 익혀 봅니다.

■ 굵기 → 길이 → 구도 순으로 하나씩 연습해 보세요.
총 12개 단어의 굵기 변화부터 모두 살펴본 후 길이와 구도 변화를 순서대로 익힙니다.

| 굵기 | 길이 | 구도 |
|---|---|---|

나비  나비  나비

<div align="right">V자형 구도</div>

미소  미소  미소

<div align="right">대각선형 구도</div>

구름  구름  구름

<div align="right">대각선형 구도</div>

굵기       길이       구도

강

강

약

대각선형 구도

약

약

계단형 구도

약

강

대각선형 구도

강

약

강

굵기 길이 구도

강
바람
약

약
바람
강

바람
대각선형 구도

강
마음
강

강
마음
약

마음
V자형 구도

약
청춘
약

강
청춘
약

청춘
계단형 구도

굵기      길이      구도

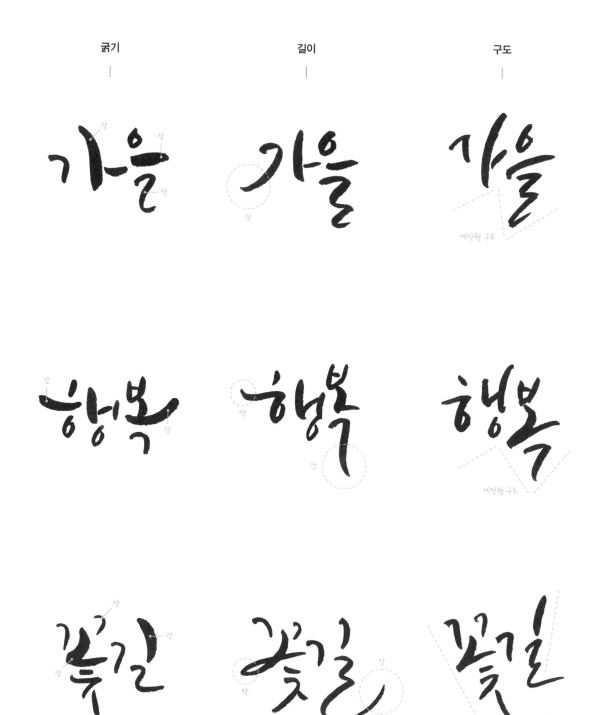

# 짧은 구절 쓰기

지금까지 획의 다양한 변화, 즉 형태를 익히는 과정이었다면 이제부터는 단어와 문장의 의미, 분위기 등을
글자에 담는 방법을 연습할 차례입니다. 폰트(font)와 달리 쓰는 사람의 감성을 담아 표현한 손글씨를
캘리그라피라고 하지만 단순히 손으로 썼다고, 또는 멋있게 썼다고 모두 캘리그라피로 볼 수는 없어요.
글자에 생각을 담는 것이 중요합니다. 무작정 따라 쓰는 것이 아니라 글자가 가진 의미를 생각해 보고 자신의 느낌을
표현해 내는 과정이 필요한 것입니다. 처음부터 거창한 의미를 담아내려 애쓰지는 말아요.
글자가 변화하는 모습을 단계별로 천천히 살펴봅니다.

## 1. 연습은 질보다 양!

단어나 짧은 구절을 연습할 때에는 연습의 질보다 양이 중요합니다. 다양한 스타일을 골고루 익히는 시간인 것이죠. 이 과정을 지나 문장을 쓰기 시작하면 그때부터는 깊이 있는 연습이 필요합니다. 초반에는 한 글자를 정성 들여 쓰는 것보다 빠르게 여러 글자를 연습하는 것이 효과적이에요.

## 2. 하나의 작품을 완성할 때까지.

어느 정도 실력이 늘기 시작했다면 하나의 작품을 만들어 보는 것을 추천합니다. 연습하는 것과는 또 다릅니다. 작품을 만든다고 생각하면 시작하는 마음가짐부터 달라지거든요. 작은 책갈피를 만들어 선물하거나 떨어진 나뭇잎에 이름을 쓰고 간직해 보는 것은 어떨까요?

## 3. 가이드라인(중심선)을 파악해요.

캘리그라피를 연습할 때에는 특히 가이드라인을 주의 깊게 살펴야 합니다. 각 글자마다 초성, 중성, 종성이 어느 쪽에 위치하고 있는지 파악하고, 가이드라인을 보면서 직접 따라 써 보세요. 창작하는 것이 아니므로 연습 과정에서는 그대로 따라 쓰며 기초를 탄탄히 하는 것이 좋습니다.

# 글자의 강약

|

획의 두께에 변화를 주고 강조할 글자의 크기를 키우면서 전체적인 강약을 조절합니다.

**┃붓 사용법┃** 획의 두께에 변화를 주기 위해서는 필압(붓에 가하는 힘)을 조절할 수 있어야 합니다.
처음에는 천천히 힘을 주고 적당한 굵기가 나올 때까지 잠시 기다립니다. 원하는 굵기와 모양이 나오면
그때부터 속도를 높이고 일정한 힘을 유지하며 써 보세요.

## 중요 단어 강조
획이 단순한 글자의 경우 장평(글자의 좌우 폭)에 변화를 줍니다.

## 한 단어 강조
글틀을 벗어난 공간을 활용해 특정 단어를 크게 강조합니다.
이때 글자를 앞으로 기울어진 형태로 쓰면 꿈에
한 발짝 더 다가가는 느낌을 표현할 수 있어요.

**두 단어 강조**

문장의 처음과 끝을 강조해 균형을 맞추면 안정적인 느낌이 듭니다.

**자음 강조**

자음이 커질수록 아이의 글씨체처럼 보입니다.

반대로 자음이 작아지면 어른스러운 느낌이 들겠죠?

**자음 하나만 강조**

종성 'ㅁ'을 크게 써서 넉넉한 마음을 표현해 보세요.

# 글자의 동세

|

삐뚤빼뚤, 리듬감 있게 움직이는 글자를 써 봅니다. 글자에 동세(운동감)를 불어넣으면
전달하려는 의미나 분위기를 더욱 효율적으로 표현할 수 있어요.
글자 하나하나의 각도에 유의해서 천천히 익혀 봅니다.

**▎붓 사용법▎** 굵은 획은 붓을 눕혀 힘 있게 눌러쓰고 얇은 획은 붓을 세워서 가볍게 씁니다.

가로획은 지그재그 형태로 기울기에 변화를 주고,
세로획은 사다리꼴로 배치한다는 생각으로 써 봅니다.
획을 여러 번 덧그어 낙서한 듯 장난스러운 느낌도 담아 보세요.

받침을 상대적으로 작게 써서 가분수 형태로 글자에 무게감을 실어 봅니다.
글자 하나하나를 위아래로 반복해 배치하면 리듬감을 표현할 수 있어요.

획을 곡선으로 표현합니다. 곡선의 방향과 길이에 유의하며 연습해 보세요.

획의 기울기를 삐뚤빼뚤 전부 다르게 써서 서툰 청춘의 이미지를 담아 봅니다.
중요 단어인 '청춘'의 크기를 키워 강조해 주세요.

획을 띄어 쓰고 기울기에 변화를 주는 방법으로 글자에 쉽게 운동감을 담을 수 있습니다.

# 글자의 느낌(부드럽게)

획의 길이 변화와 함께 다양한 형태의 곡선을 사용하여 부드럽고 우아한 느낌의 글씨체를 익혀 봅니다.

**|붓 사용법|** 획을 길게 늘여 쓰면 부드러운 느낌으로 표현됩니다.
획이 얇아지는 부분에서는 붓을 세우고, 회전하는 부분에서는 천천히 운필하여 섬세하게 획을 표현해야 합니다.
획이 매끄럽지 않게 흔들릴 경우에는 붓을 짧게 잡고 손에 힘을 주어 흔들림을 최소화합니다.

**이어쓰기-자모음 연결**

세로획을 길게 늘어뜨리면 단어의 애절한 의미가 더욱 잘 드러납니다.
특히 시간과 관련된 단어에서 이러한 형식을 많이 사용합니다.

**이어쓰기-자모음, 종성 연결**

'ㄹ'은 글자의 이미지를 좌우하기도 합니다. '로맨틱'이라는 단어의 분위기를 살리려면
정자체보다 부드럽게 흘려 쓴 필기체 형태가 더 어울리겠죠?

**이어쓰기–모음 연결, 가로획 강조**

띄어 쓰는 부분의 글자를 작게 쓰면 띄어쓰기를 하지 않아도 자연스럽게 보입니다.

**이어쓰기–강약 조절**

글자 수가 많은 경우 회전하는 획의 강약을 조절합니다.

글자의 폭을 줄여 문장의 길이를 조절하는 것도 좋은 방법입니다.

# 글자의 느낌 (날카롭게)

이번에는 날카롭고 강한 느낌의 글씨체를 써 봅니다. 획의 끝부분을 날카롭게 처리하면서 기울기에도 변화를 줘야 합니다. 중심선은 고정하고 글자 하나하나의 기울기에 변화를 주는 형태와 글줄 전체의 기울기에 변화를 주는 형태를 함께 익혀 봅니다.

**｜붓 사용법｜** 날카로운 획은 빠른 속도로 쓰는 연습이 필요해요. 더욱 얇은 획으로 날카로운 이미지를 표현하고 싶다면 붓을 짧게 쥐고 곧게 세워 붓촉 끝만 종이에 닿도록 가볍게 운필합니다. 갈필을 표현하고 싶다면 붓에 물기가 적어야 하며, 종이를 황목으로 바꾸는 것도 좋은 방법입니다.

＊**갈필** : 먹물(물감)을 적게 묻힌 마른 상태의 붓으로 거친 느낌을 살려 쓰는 기법

**세로획 강조**

비가 내리는 것처럼 속도감을 살려 세로획을 길게 늘입니다.
이때 빠르게 운필하면 자연스럽게 갈필 효과가 나타납니다.

**가로획 강조**

더 이상 다른 글자가 오지 않는 문장의 끝에서 가로획을 길게 늘여 강조합니다.

## 글줄 기울기 변화

더욱 속도감 있게 표현할 경우에는 중심선의 기울기에도 변화를 줍니다.

가로획 끝부분은 급격히 휘어진 곡선으로 바람이 부는 듯한 느낌을 담아 보세요.

## 획의 굵기 강조

굵은 획으로 강한 느낌의 글씨를 쓸 때는 붓을 비스듬히 눕혀

종이에 붓촉의 옆면이 닿도록 한 후 강하게 눌러씁니다.

획의 두께에 조금씩 차이를 주어 문장의 폭이 길어지지 않도록 조절하는 것이 좋습니다.

# 글자의 형상화

|

글자가 가진 이미지나 의미를 구체적인 형태로 형상화해 봅니다. 단순한 획 하나에도 다양한 의미를
담아낼 수 있어요. 작은 아이디어를 모아 표현하다 보면 어느새 나만의 독특한 글씨체가 만들어질 거예요.

## 획을 이미지로 형상화

획의 중간은 굵게, 양쪽 끝부분은 얇고 날카롭게 만들어 나뭇잎처럼 표현합니다.
물감의 양을 적게 조절해 획을 좀 더 거칠게 표현하면 가을날의 낙엽처럼 보일 거예요.

## 획을 이미지로 형상화

'ㅇ'을 물방울 모양으로 표현합니다. 'ㅇ'의 안쪽을 색으로 채워서 써도 좋아요.

## 글자를 그림으로 대체

'ㅜ'의 세로획을 여우의 꼬리 모양으로 표현합니다. 첫 번째 'ㅇ'은 돌돌 말린 꼬리처럼 보이기도 하고
두 번째 'ㅇ'은 살며시 치켜뜬 눈처럼 보이기도 해요. 'ㅂ'을 별 모양으로 대체해 포인트를 주어도 좋아요.
**\* 여우별** : 궂은 날에 잠깐 나왔다가 숨는 별

**획에 동세 표현**

'ㅇ'의 획을 안쪽으로 돌돌 말아 단어의 의미도 담고 글자에 운동감을 부여합니다.
'ㄹ' 획의 끝부분도 안쪽으로 동그랗게 말아 써 주세요.

**글자의 위치로 의미 표현**

높이 떠 있는 해의 이미지를 담아 '햇살'을 위쪽에 배치합니다.
'ㅇ'의 모양이 각각 어떻게 다른지도 주의 깊게 살펴보세요.

**획에 그림 추가**

크리스마스 하면 떠오르는 루돌프의 코를 넣어 볼까요?
긴 세로획은 위쪽에 그림을 그려 나무로 표현해도 좋아요.

# 긴 문장 쓰기

본격적으로 글의 전체적인 균형을 유지하며 긴 문장을 쓰는 연습을 통해
실력을 한 단계 더 높일 시간입니다. 마음을 울리는 문장을 쓰며 위로받는 따뜻한 시간을 가져 보세요.
오늘도 당신의 손글씨가 활짝 웃고 있길 바랄게요.

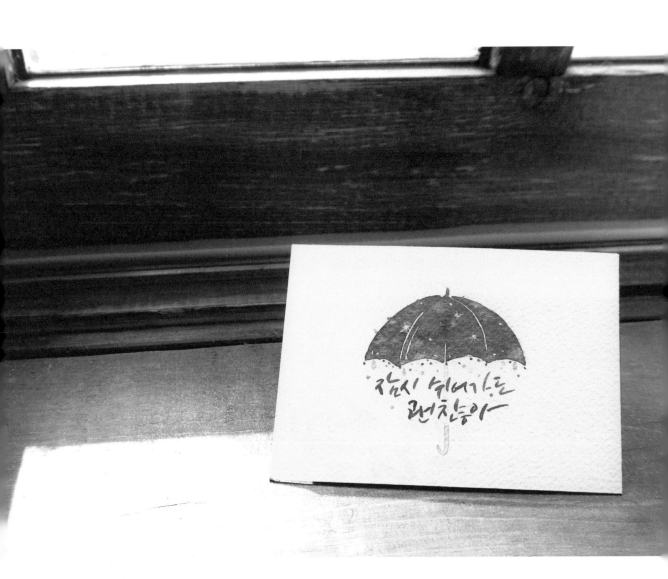

긴 문장을 써 보기 전, 자간을 조절하는 방법을 살펴봅니다. 적당한 자간을 유지하기 위해서는 가로획의 형태를 조절하는 것이 중요해요. 특히 'ㅏ', 'ㅑ'와 같이 가로획(점)이 오른쪽으로 튀어나온 형태의 모음은 뒤이어 오는 글자에 방해되지 않도록 주의해야 합니다.

＊**자간** : 글자와 글자 사이의 간격

〈끼워 맞추기〉
가로획의 기울기 변화로
'ㄹ'의 빈 공간에 끼워지듯 위치

〈이어쓰기〉
모음과 받침을
한 번에 이어 써 공간 확보

〈밀어내기〉
'ㅏ'의 가로획이 다음 글자의 'ㅜ' 획을
밀어내듯 위치

# 가로쓰기

문장을 쓰다 보면 다음 글자를 어디에 쓰는 것이 좋을지 막히는 경우가 종종 있습니다.
이때는 문장의 중심선을 기준으로 다음 글자의 위치를 잡아 보세요. 또한 글자 수가 많아지는 경우
전체 길이가 너무 길어지지 않도록 글자의 크기를 조금씩 조절하는 것이 좋습니다.
문장이 길어질수록 글자 하나하나에 변화를 주기보다는
전체적인 조화를 고려하며 천천히 연습해 보세요.

중심선 참 좋은 당신을 만났습니다

참 좋은 당신을 만났습니다
작게    작게    작게

문장의 조사와 같이 중요도가 낮은 글자를 작게 써서 문장의 길이를 조절합니다.

중심선 희망이란 깨어있는 꿈이다

길게 희망이란 길게 깨어있는 길게 꿈이다 길게

문장의 맨 앞과 뒤, 띄어쓰기한 곳에서는 획의 길이 변화로 포인트를 줄 수 있습니다.

# 마음 따라 한 줄 한 줄
## 글줄 바꿔 쓰기

긴 문장을 여러 줄에 나누어 정렬하는 방법을 익혀 봅니다.
기본적으로 중앙 정렬과 좌우 정렬 방법이 있으며,
비규칙적으로 들여 쓰거나 내어 쓰는 방법도 많이 사용합니다.

중심선 당신은 언제나

중심선 내게 아름다운 꽃입니다

**중앙 정렬**
문장이 길어질 경우 중요 단어의 크기를 키워 포인트를 주는 것이 좋습니다.

꽃같은 그대
나무같은
나를 믿고
길을 나서지-

이수동, 〈동행〉

**불규칙 정렬 - 내어쓰기, 들여쓰기**
빈 공간에 끼워 맞추듯 다음 문장의 위치를 잡습니다.

눈 위를 거널때에는
어지러이 걷지마라-
그 발자국은 뒷사람의
길잡이가 되는 깃이다

**좌측 정렬**
좌측 정렬 시 각 문장의 길이가 동일하지 않도록 주의합니다.

# 정성스레 눌러쓴 한 줄
## 세로쓰기

|

위에서 아래로 내려 쓴 문장은 가로로 쓴 것보다 더 감성적인 느낌이 듭니다.
우측의 중심선(모음의 세로획)에 맞춰 글자를 써 내려가면 되는데, 이때 중심선을 정확히 맞춰 쓴다기보다는
글자를 쓰면서 자연스럽게 중심선을 만들어 간다고 생각하는 것이 더 좋습니다.
중심선에서 살짝 벗어났다면 뒤이어 올 글자로 다시 균형을 맞춰 주세요.

### 세로 한 줄 쓰기

문장의 시작과 끝을 함께 강조하면 세련되고 안정적인 느낌이 듭니다.
또한 가로쓰기와 마찬가지로 띄어쓰기 부분을 위주로 길이에 변화를 줍니다.

김성원, 〈그녀가 말했다〉

읽는 방향
←

글줄의 세로 길이가 동일하지 않도록 주의합니다.

**세로 글줄 바꿔 쓰기**

| 어떤 순서로 쓰고 읽어야 할까? | 글줄을 바꾸는 세로 쓰기 형태는 오른쪽에서 왼쪽 방향으로 쓰고 읽습니다. 다만, 예를 들어 가로쓰기와 세로쓰기를 혼용하는 등의 예외적인 경우에는 가로쓰기와 같이 왼쪽에서 오른쪽으로 쓰기도 합니다.

에쿠니 가오리, 〈호텔 선인장〉

가로획과 대각선 획의 기울기 변화에 신경 쓰며,
글줄의 세로 길이가 동일하지 않도록 주의합니다.

# 바람 타고 흐르듯
# 자유로운 배열

바람 타고 흐르듯, 서로 다른 모양의 돌이 어우러져 돌담을 만들듯 글자도 다양하게 배열할 수 있어요.
같은 문장을 여러 레이아웃으로 바꿔 쓰며 연습하면 더욱 좋습니다.

**┃ 장평 조절하기 ┃** 글자에 따라 가로획 또는 세로획을
더욱 길게 강조합니다. 가로획이 길어지면 글자틀도 가
로형으로, 세로획이 길어지면 글자틀도 세로형으로 만
들어집니다. 각 글자의 틀이 가로형, 세로형으로 리듬
을 맞추며 배치되도록 쓰는 것이 좋아요. 또한 글자의
위치(높낮이)도 함께 바꿔 줍니다. 글자의 위치를 고민
하며 천천히 연습해 보세요.

앙드레 말로

각 글자의 가로획 또는 세로획 길이를 늘여 장평에 큰 변화를 줍니다.
변형된 가로형, 세로형 글자는 퍼즐을 맞추듯 배치해 주세요.
마찬가지로 빈 곳이 생기면 획을 늘여 짜임새 있게 공간을 활용합니다.

가을은 모든 잎이
꽃이 되는 두번째 봄이다

알베르 카뮈

중심선의 방향에 따라 글자의 각도를 바꿔 가며 씁니다.
긴 문장의 경우 중요 단어를 키우거나 길이에 변화를 주어 강조하는 것이 좋아요.

*Watercolor*

# 캘리그라피,
# 수채화를
# 만나다

*Calligraphy*

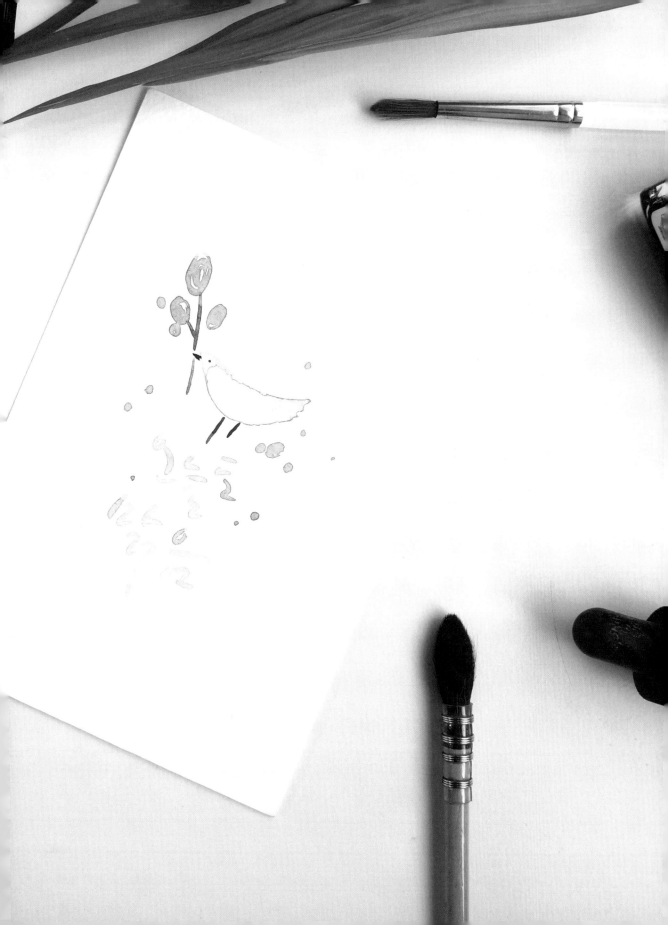

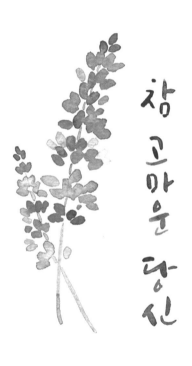

참 고마운 당신

# 1

# 한 송이 꽃

# 참 고마운 당신

은은한 라벤더 향기를 닮은 당신과 함께 있으면 마음이 편안해져요.

늘 고마운 사람을 떠올리며 마음 한편에 진한 보랏빛 향기를 담아 보세요.

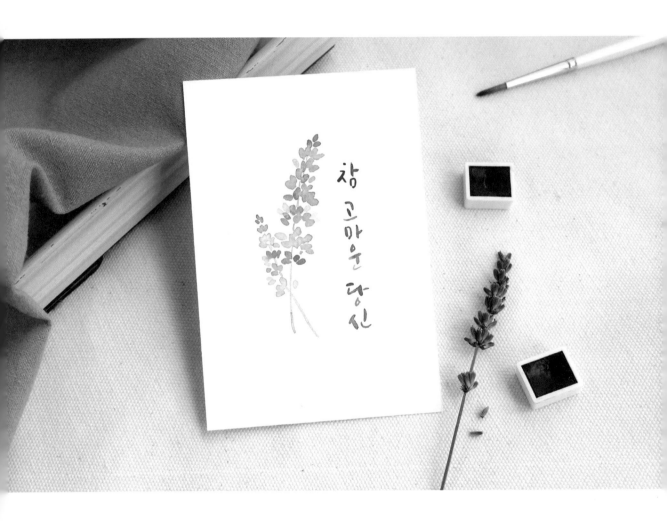

| 01 | 02 |
| --- | --- |
| 03 | 04 |

**01** 라벤더 두 송이를 그려 볼게요. 먼저 줄기 형태만 간략히 스케치합니다. 줄기가 겹치는 부분은 뒤쪽 줄기를 끊어서 표현합니다. 스케치는 살짝 보일 정도만 남기고 지울 거예요.

**02** 줄기 위쪽부터 연보라색으로 라벤더 꽃잎을 그립니다. 붓을 세워 점을 하나 찍고 아래쪽에 점 두 개를 더 찍습니다. 서로 살짝 겹쳐도 괜찮아요. 🖌 미젤로 미션 Lilac

　🅣🅘🅟 붓을 눕혀서 그리면 삼각 형태의 점이 나오므로 붓을 세워 타원 형태를 만들어 보세요.

**03** 같은 색으로 점 네 개를 더 찍어 부채꼴 형태의 층을 이루게 합니다. 라벤더색으로 아래쪽에 꽃 잎 네 개를 더 만들어 주세요. 🖌 미젤로 미션 Lavender

**04** 다시 연보라색으로 바꾼 후 라벤더색 꽃잎에 붓을 가볍게 가져다 대면 두 색이 서로 자연스럽 게 섞입니다.

　🅣🅘🅟 물감이 너무 빠르게 번질 경우 마른 붓으로 번짐을 막은 후 색을 다시 칠해 주세요. 두 가지 색을 쓸 때는 붓도 두 개를 사용하는 것이 편리합니다.

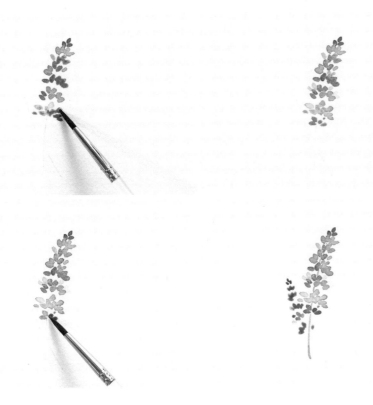

05  계속해서 연보라색으로 점을 찍어 아래쪽으로 층을 쌓습니다. 아래로 갈수록 꽃잎의 수를 늘려
주세요. 이때 줄기가 조금씩 보이도록 층 사이사이에 공간을 남겨 둡니다.

> **Tip** 물을 많이 섞어 그리는 것이 좋으며, 군데군데에서 마른 붓으로 물감을 흡수해 색을 투명하게 만듭니다. 같은 색을 사용하더라도 농담에 변화를 주는 것이죠.

06  다시 라벤더색으로 꽃잎 사이사이의 빈 공간에 점을 찍어 더욱 풍성한 느낌으로 표현합니다.

07  라벤더색 물감이 마르기 전에 연보라색 꽃잎도 여기저기 조금 더 추가해 주세요.

08  황록색으로 바꾸고 붓을 세워 줄기를 얇게 그립니다. 층층이 비워 둔 공간에도 줄기가 이어지도
록 그려 주세요. 그다음 앞서 그린 것과 같은 방법으로 뒤쪽의 작은 라벤더도 그립니다. 이때 큰
라벤더와 겹치는 부분은 간격을 조금 띄어 그려 주세요. 🎨 신한 Professional Olive Green

09 10

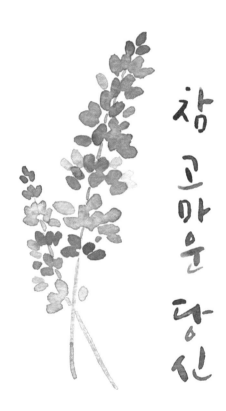

**09** 마찬가지로 라벤더색 꽃잎을 넣어 전체적인 톤에 변화를 줍니다.

**10** 작은 라벤더의 줄기를 그리고 세로로 캘리그라피를 쓰면 완성입니다. 캘리그라피를 쓸 때는 물 감이 모자라 글자 색이 흐려지지 않도록 주의합니다. 🖌 미젤로 미션 Shadow Violet

🔴 꽃의 줄기가 긴 그림 옆에는 캘리그라피도 세로쓰기를 적용해 균형을 맞춥니다. 줄기의 형태를 따라 글자의 중심선을 곡선으로 바꿔 보는 것도 좋아요.

# 늘 고마워요

동글동글 귀여운 골든볼은 말려도 오랫동안 색이 변하지 않아 드라이플라워로 인기 있습니다.
꽃병에 여러 송이 꽂아 두면 밤사이 노란 별빛으로 계속해서 몰드는 것 같아요.

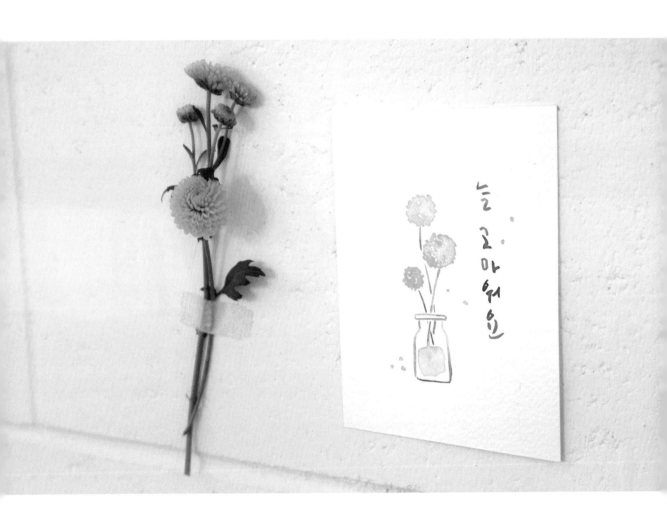

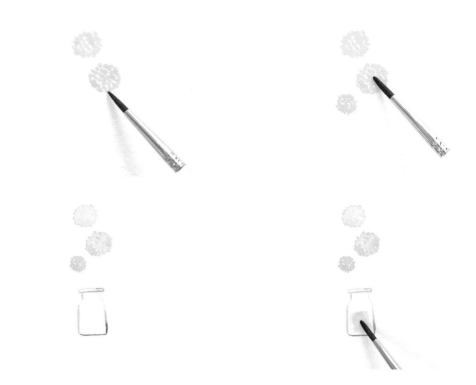

<table>
<tr><td>01</td><td>02</td></tr>
<tr><td>03</td><td>04</td></tr>
</table>

**01** 붓을 세운 상태로 노란색 점을 콕콕 찍어 원형 두 개를 만듭니다. 테두리로 갈수록 더 작은 점으로 촘촘하게 메우듯 그리면 입체감이 생깁니다. 🖌 신한 Professional Permanent Yellow Deep

**02** 같은 방법으로 원형을 작게 하나 더 그려 주세요. 원형 세 개의 크기가 전부 다른 것이 좋습니다. 그리고 각각의 원형에 물을 한 방울씩 톡 떨어뜨려 살짝 번지는 효과를 줍니다.

**03** 검은색에 물을 많이 섞어 얇은 선으로 아래쪽에 꽃병을 작게 그립니다.
🖌 신한 Professional Black

**04** 노란색으로 꽃병 안에 반쯤 채워진 물을 그려 주세요. 노란색과 무채색만 사용하여 심플하게 그릴 거예요.

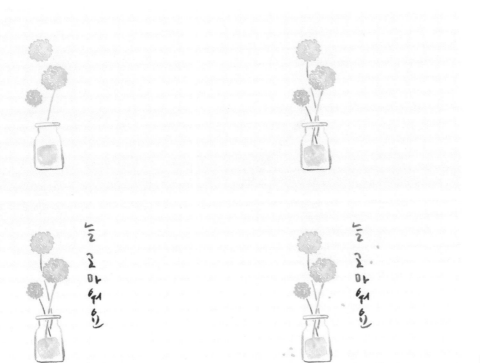

| 05 | 06 |
|----|----|
| 07 | 08 |

**05** 진한 갈색에 물을 많이 섞어 줄기를 그립니다. 붓을 세워 얇은 선으로 병과 겹치는 부분은 띄어
서 그려 주세요. 🖌 신한 Professional Brown

**06** 같은 방법으로 뒤쪽의 줄기도 모두 그려 그림을 완성합니다.

**07** 그림 오른쪽에 세로로 캘리그라피를 넣습니다. 노란색과 잘 어울리는 따뜻한 느낌의 황록색으
로 천천히 글씨를 써 보세요. 🖌 신한 Professional Olive Green

**08** 노란색으로 주변에 점을 찍어 그림과 글씨가 좀 더 잘 어우러지도록 만들어 주면 완성입니다.

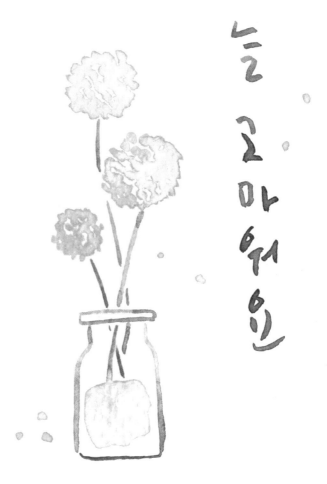

늘 그 자리에 있는

# 한 송이로 충분해

"너의 장미꽃이 그토록 소중한 것은 그 꽃을 위해 네가 공들인 그 시간 때문이란다" – 「어린왕자」中
나를 꽃처럼 소중하게 대하는 사람을 떠올리며 사랑을 담아 장미를 그려 봅니다. 진정으로 사랑한다면
아름다운 꽃뿐만 아니라 뾰족한 가시까지도 모두 소중히 생각해야겠죠?

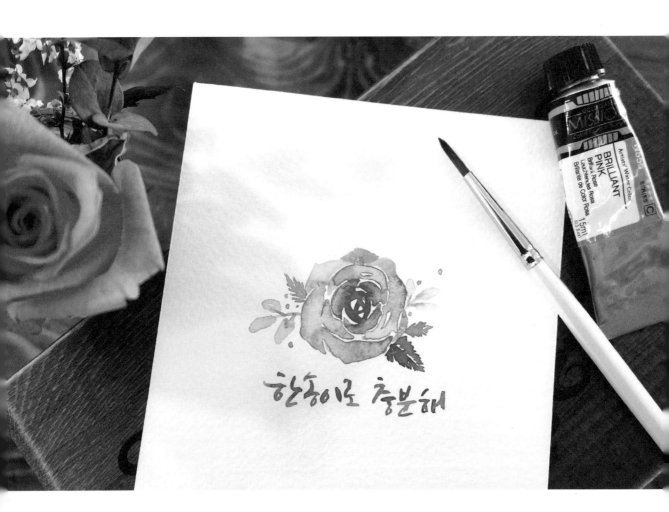

```
| 01 | 02 |
| 03 | 04 |
```

**01** 먼저 꽃잎을 그립니다. 진한 분홍색으로 모서리가 둥근 삼각형을 작게 그려 주세요. 바깥쪽에는 조금 더 크게 역삼각형을 그려 작은 삼각형을 감싸 줍니다. 꽃의 중앙부는 진하게 그리고 중간부터는 연한 분홍색을 사용할 거예요.  미젤로 미션 Permanent Rose

**02** 역삼각형의 테두리를 각각 초승달 모양처럼 바깥으로 볼록하게 만들어 주세요.

**03** 둥근 모서리마다 모서리를 감싸는 곡선을 그려 주세요.

**04** 연한 분홍색으로 바꾸고 2번과 같은 방법으로 곡선 바깥이 볼록해지도록 그려 꽃잎을 표현합니다. 진한 분홍색과 연한 분홍색이 자연스럽게 섞이는 것이 중요합니다.
미젤로 미션 Brilliant Pink

| 05 | 06 |
| 07 | |

**05** 연한 분홍색에 물을 많이 섞어 각 모서리를 감싸고 있는 꽃잎을 그려 나갑니다. 겹겹의 꽃잎을
표현하기 위해 안쪽의 꽃잎과 조금씩 간격을 둡니다.

> **Tip** 겹겹의 꽃잎을 그리다 보면 면이 자꾸만 겹쳐 형태가 무너지기 쉽습니다. 따라서 꽃잎 사이사이에 간격을 띄어 두는
> 것이 중요합니다. 단, 꽃잎 하나하나에 전부 간격이 있을 경우 인위적으로 보일 수 있으므로 몇몇 꽃잎은 붙여 주세요.

**06** 계속해서 꽃잎을 그려 나갑니다. 물을 듬뿍 섞어 물감이 촉촉한 상태를 오래 유지하도록 그려
주세요.

**07** 바깥쪽으로 갈수록 꽃잎을 넓게 그려 장미를 완성합니다. 물감이 마르기 전, 군데군데 라벤더
색을 덧칠해 꽃잎의 색감을 더욱 은은하고 풍부하게 만들어 주세요. 🎨 미젤로 미션 Lavender

> **Tip** 마르지 않은 곳을 위주로 색을 추가하면 됩니다. 앞서 채색한 물감이 이미 말랐다면 물을 충분히 묻힌 붓에 연한 분홍
> 색 물감을 소량 섞어 꽃잎을 가볍게 덧칠한 후 라벤더색을 입혀 주세요.

08 09

10

**08** 물감이 마르지 않은 부분을 위주로 노란색을 콕콕 찍어 넣습니다. 연분홍색 꽃을 그릴 때 연한 보라색과 노란색을 함께 사용하면 더욱 로맨틱한 느낌의 꽃이 완성됩니다. 물감의 양은 적게, 물은 많이 섞어 전체적으로 파스텔 톤의 분위기를 맞춰 주세요.

🎨 신한 Professional Lemon Yellow

**09** 이제 잎사귀를 그려 봅니다. 꽃잎 오른쪽 하단에 간격을 조금 두고 꽃잎의 가장자리 모양을 따라 곡선을 그려 주세요. 곡선의 중앙에서 바깥으로 길게 선을 그려 잎맥을 표현합니다.

🎨 미젤로 미션 Green Grey

**10** 잎맥을 중심으로 양쪽에 짧은 사선을 여러 개 그려 넣어 잎사귀를 만듭니다. 상대적으로 안쪽의 사선은 길게, 바깥쪽으로 갈수록 짧게 그려 주세요. 선들이 모여 뾰족뾰족한 모양의 잎사귀가 완성됩니다. 같은 방법으로 크기와 농담이 다른 잎사귀를 두 개 더 그립니다.

한송이라 한송이로 충분해

| 11 | 12 |
| 13 | 14 |

**11** 같은 색으로 쭉 뻗은 줄기도 그려 주세요.

**12** 연두색으로 줄기에 작은 잎을 달아 주세요. 주변에 점을 몇 개 찍으면 완성입니다.

🖌 신한 Professional Yellow Green

**13** 연한 분홍색과 연보라색을 사용해서 캘리그라피를 넣습니다. 두 가지 색을 번갈아 가며 천천히 글씨를 써 보세요. 🖌 미젤로 미션 Lilac

**14** 두 가지 이상의 색을 사용할 경우에는 획을 연결해서 쓰는 것이 좋습니다. 또, 떨어져 있는 획 보다는 연결된 획 안에서 색의 변화를 주면 더욱 예쁘게 표현할 수 있습니다.

🅣🄸🄿 두 가지 색으로 캘리그라피를 쓸 때에는 같은 크기의 붓을 두 개 사용해 보세요. 색을 바꿀 때마다 붓을 헹구는 번거로움을 피할 수 있습니다.

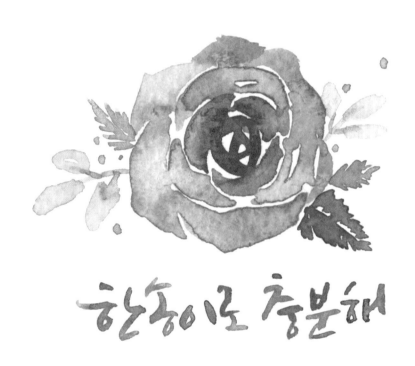

한송이로 충분해

# 꽃길만 걸어요, 우리

봄이 채 오기도 전에 산자락 가득 따뜻한 빛으로 밝히는 개나리를 그려 볼까요?
노오란 꽃잎만 봐도 마음에 온기를 더해 주는 듯합니다.

| 01 | 02 |
|----|----|
| 03 | |

**01** 주황색으로 작은 점을 몇 개 찍습니다. 물결 모양으로 오르락내리락하게 배치해 주세요.

　🖌 미젤로 미션 Orange

**02** 같은 색으로 앞서 찍은 점들 사이사이에 점을 좀 더 추가합니다. 물을 많이 섞어 투명한 느낌의
점을 만들어 주세요.

**03** 노란색으로 꽃잎을 그려 주세요. 십자형으로 주황색 점 위를 지나가게 그리기도 하고 꽃잎 중
간중간에 흰 여백을 남겨 그리기도 합니다. 🖌 신한 Professional Permanent Yellow Deep

| 04 | 05 |
|----|----|
| 06 | |

**04** 계속해서 꽃잎을 그려 나가 모양과 크기가 저마다 다른 개나리꽃을 완성해 주세요. 꽃잎이 서로 겹쳐도 상관없습니다.

**05** 주변에 작은 꽃들을 그려 볼게요. 다양한 각도로 십자형을 그려 간단히 표현합니다.

**06** 아래쪽에도 작은 꽃을 듬성듬성 그려 주세요.

07  08
09

**07** 큰 꽃과 작은 꽃 사이사이에 점을 찍어 휘날리는 꽃잎을 표현합니다.

**08** 갈색으로 꽃잎 가운데의 주황색 점 가장자리에 아주 작은 점들을 콕콕 찍어 주세요.

🖌 신한 Professional Vandyke Brown

**09** 8번 과정이 모두 끝난 후에는 같은 색으로 꽃 아래쪽에 얇은 선을 넣어 짧은 가지를 표현합니다. 바람에 살랑거리듯 휘어진 곡선으로 그려 주세요.

🅣🅘🅟 얇은 선을 그릴 때는 붓촉 끝을 뾰족하게 모으고 붓을 세워 주세요. 물감과 물의 양도 적게 조절합니다.

**10** 연두색으로 군데군데 점을 찍습니다.  🖌 신한 Professional Yellow Green

> 💬 주변에 간단히 점을 찍는 것만으로도 그림이 풍성해질 수 있어요.

**11** 갈색으로 아래쪽에 캘리그라피를 넣고 주변의 빈 공간에 점을 몇 개 더 찍어 주면 완성입니다.

> 💬 먼저 연필로 써 보며 캘리그라피의 적당한 위치를 잡아도 좋습니다. 캘리그라피의 위치는 다양하게 응용해 보세요.

꽃길만 걸어요, 우리

# 오늘보다 내일 더 사랑해

작은 꽃잎이 옹기종기 모여 한 송이를 이루는 수국은 알카리성 토양에서는 붉은색으로,
산성 토양에서는 푸른색으로, 중성 토양에서는 흰색으로 꽃을 피운다고 해요.
그래서인지 꽃말도 '변덕과 진심'이라고 합니다. 뿌리내린 흙의 성질에 따라
거짓 없는 색으로 꽃을 활짝 피워 내는 수국의 진심 어린 마음을 함께 느껴 볼까요?

| 01 | 02 |
|----|----|
| 03 | |

**01** 전체적으로 둥그런 모양의 꽃송이와 깻잎처럼 넓은 잎사귀의 형태만 간략히 스케치합니다. 꽃
송이 안쪽에는 군데군데 작은 원을 다섯 개 정도 그려 주세요. 작은 원을 중심으로 꽃잎을 그려
나갈 거예요.

**02** 스케치는 흔적만 살짝 남겨 두고 지웁니다. 작은 원을 중심에 두고 물을 많이 섞은 파란색으로
둥근 꽃잎을 하나씩 달아 주세요. 꽃잎은 네 장씩 그립니다. 붓을 빙글빙글 돌려 가며 원을 그
려 색을 꽉 채운 꽃잎과 자연스럽게 흰 여백이 생긴 꽃잎을 섞어서 만들어 주세요.

🖌 미젤로 미션 Blue Grey

**03** 같은 방법으로 작은 원에 꽃잎을 모두 달아 주세요.

**04** 같은 방법으로 빈 공간에 연한 분홍색 꽃잎을 그려 넣습니다. 하늘색 꽃잎과 살짝 겹치게 그려 주세요. 물감이 살짝 번져도 괜찮습니다. 🖌 미젤로 미션 Brilliant Pink

**Tip** 수국처럼 꽃을 여러 개 겹쳐서 그릴 경우 색을 바꿔 진행해 보세요. 색으로 각각의 형태를 구분할 수 있고 그림의 색감도 풍부해지는 효과적인 방법입니다. 겹치는 부분을 계속해서 같은 색으로 그리면 꽃의 모양이나 위치를 잡기 어려울 뿐만 아니라 전체적인 형태도 무너지기 쉬워요.

**05** 계속해서 물을 섞어 농담을 조절해 가며 꽃을 더합니다. 꽃의 중앙부는 흰 여백을 남겨도 좋고 색을 채워도 상관없어요.

**06** 처음에 스케치한 둥근 형태에 맞춰 꽃을 채웁니다. 군데군데 점을 찍고, 앞에 있는 꽃에 가려져 꽃잎이 두세 개만 보이는 꽃들도 넣어 주세요.

**07** 다시 하늘색으로 바꿔서 바깥쪽에 꽃을 그려 넣습니다. 가장자리로 갈수록 더 작은 꽃잎들을 넣어 주세요. 여백이 있는 분홍색 꽃의 중앙에는 하늘색 점을 찍어 주세요.

**08** 이번에는 청록색으로 잎사귀를 채색합니다. 큰 잎사귀에는 잎맥을 만들어 주는 것이 좋아요. 반쪽을 칠한 후 가운데에 얄따랗게 공간을 두고 나머지 반쪽도 채색하면 자연스럽게 잎맥을 표현할 수 있습니다. 🖌 미젤로 미션 Compose Blue

**09** 정면에서 보이는 잎사귀뿐만 아니라 살짝 접혀 한쪽만 보이는 잎사귀의 옆면도 함께 그려 주세요.

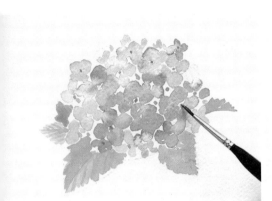
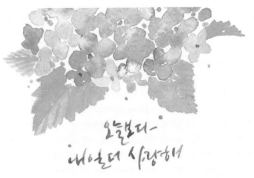

**10** 잎사귀의 물감이 마르면 같은 색으로 잎맥을 그려 넣습니다. 그다음 물을 많이 섞은 분홍색으로 하늘색 꽃의 중앙에 점을 찍어 주세요.

**11** 파란색과 보라색으로 캘리그라피를 넣어 볼게요. 색을 번갈아 가며 천천히 글씨를 씁니다. 캘리그라피를 완성한 후 파란색으로 주변에 작은 점을 찍어 주면 완성입니다. 남아 있는 스케치는 물감이 완전히 마른 후 지우개로 살살 지워 주세요. 🖌 미젤로 미션 Violet Grey

🅣ip 연한 파스텔 톤의 색은 지우개가 닿으면 함께 지워질 수 있으니 주의합니다. 약간의 스케치 선은 남겨 둬도 괜찮아요.

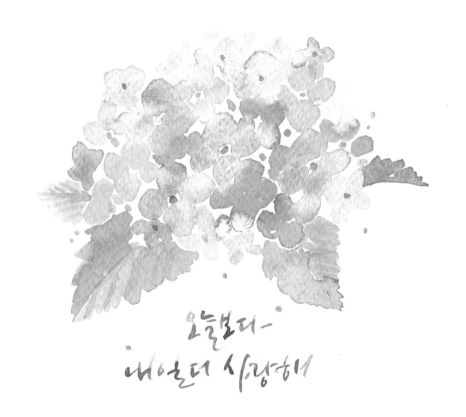

오늘보다
내일 더 사랑해

# 사랑합니다

존경을 담아 카네이션 한 송이를 그려 봅니다.
오래도록 시들지 않는 이 꽃으로 사랑과 감사의 마음을 전해 보세요.

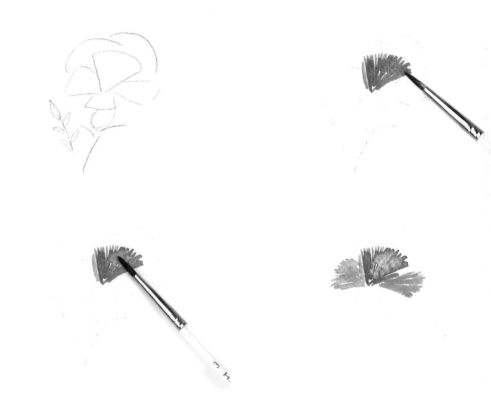

<table>
<tr><td>01</td><td>02</td></tr>
<tr><td>03</td><td>04</td></tr>
</table>

**01** 겹겹의 꽃잎으로 이루어진 카네이션의 복잡한 형태를 일단 큰 덩어리로 구분합니다. 부채꼴로 가운데에 하나, 양옆에 눕혀진 형태로 둘, 아래쪽에 짧게 하나, 뒤쪽에 둥근 곡선 두 개로 꽃을 스케치해 주세요. 줄기와 작은 이파리도 간략히 그려 주세요.

**02** 스케치는 흔적만 살짝 남도록 지우고 진한 분홍색으로 꽃잎을 묘사합니다. 붓을 세우고 스케치 안쪽에 얇은 선을 여러 번 그어 끝이 뾰족한 부채꼴 형태의 꽃잎을 만들어 주세요.

　🖌 미젤로 미션 Permanent Rose

**03** 꽃잎 오른쪽의 일부를 노란색으로 덧칠하고 중앙에는 물을 한 방울 톡 떨어뜨립니다. 물이 물감을 밀어내면서 두 색이 자연스럽게 섞이고 꽃잎이 투명한 느낌으로 표현됩니다.

　🖌 신한 Professional Lemon Yellow

**04** 2번과 같은 방법으로 연한 분홍색을 사용해 양쪽 꽃잎을 묘사합니다. 얇은 선을 여러 번 긋다 보면 선들 사이에 자연스레 여백이 생겨 겹겹의 꽃잎이 표현됩니다. 🖌 미젤로 미션 Brilliant Pink

05 06
07

**05** 진한 분홍색으로 양쪽 꽃잎 안쪽에 깊이감이 생기도록 음영을 넣어 주세요.

**06** 계속해서 아래쪽 꽃잎도 묘사합니다. 왼쪽 꽃잎에 음영을 넣은 물감을 끌어와 반만 칠하고 붓을 헹굽니다. 오른쪽의 나머지 반은 연한 분홍색으로 칠해 주세요.

**07** 이어서 뒤쪽 꽃잎도 묘사합니다. 앞쪽 꽃잎과의 경계에 여백을 두어 형태를 구분합니다. 뒤쪽 꽃잎을 연한 분홍색으로 채색한 후 그 뒤의 오른쪽 꽃잎은 진한 분홍색으로 반만 칠합니다. 색을 바꿔 가며 채색하면 꽃잎의 형태가 확실히 구분되어 보입니다.

**08** 맨 뒤쪽 꽃잎의 나머지 반은 연한 분홍색으로 칠해 색에 변화를 줍니다.

**09** 맨 처음에 그렸던 가운데 꽃잎의 아래쪽을 진한 분홍색으로 덧칠해 깊이를 표현합니다. 좁은
부분을 칠한 후 물감을 헹궈 낸 붓으로 경계선을 풀어 주세요.

**10** 꽃의 좌우, 아래쪽 가장자리에 짧은 선을 조금씩 그려 넣으면 더욱 풍성한 카네이션이 완성
됩니다.

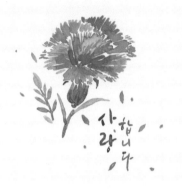

| 11 | 12 |
| 13 |

**11** 연두색과 진한 초록색을 번갈아 사용해 톤을 바꿔 가며 꽃받침과 줄기, 잎을 그려 주세요.

🎨 신한 Professional Yellow Green, 미젤로 미션 Green Grey

💡 줄기를 더 길게 그려 리본을 달아도 좋겠죠? 혹은 더 짧게 그려 브로치처럼 표현할 수도 있습니다. 취향에 따라 다양하게 응용해 보세요.

**12** 옆쪽에 작은 이파리도 그려 넣습니다. 줄기부터 그린 후 잎을 달아 주세요. 꽃받침의 물감이 마르면 진한 초록색으로 선을 넣어 음영을 표현합니다.

**13** 세로쓰기 형태로 캘리그라피를 넣어 볼까요? '사랑'을 좀 더 크게 써서 강조해도 좋습니다. 캘리그라피가 완성되면 주변에 작은 꽃잎과 점을 찍어 꾸며 주세요. 🎨 신한 Professional Black

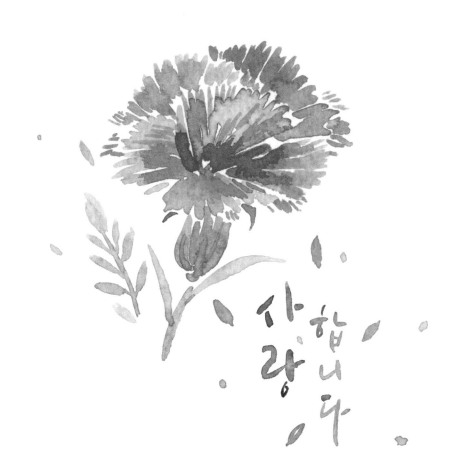

# 그대가 꽃피는 계절

하늘하늘한 꽃잎이 겹겹이 포개진 라넌큘러스는 봄날의 신부를 닮았어요.
꽃의 한가운데에 연둣빛 물감을 톡 떨어뜨린 듯 싱그럽게 빛나는 라넌큘러스를 그려 볼까요?

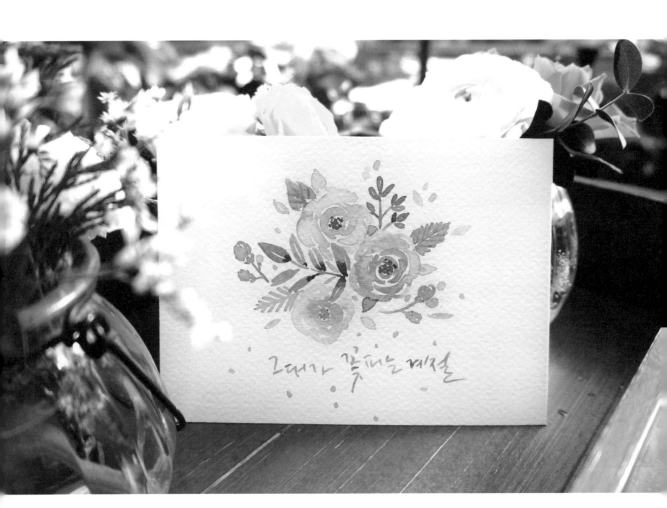

**01** 큰 원을 세 개 그려 꽃의 위치부터 잡아 주세요. 큰 원 안쪽에는 작은 원을 그려 수술을 표현합니다. 꽃마다 옆쪽에 작은 잎을 그리고 빈 공간에는 기다란 잎과 꽃봉오리도 몇 개 그려 넣습니다.

**02** 스케치는 흔적만 살짝 보이도록 남기고 지워 주세요. 수술을 중심에 두고 연한 분홍색으로 괄호 모양의 곡선 두 개를 끝부분이 포개지도록 그립니다. 수술 부분은 여백으로 비워 두세요.

🖌 미젤로 미션 Brilliant Pink

💡 라넌큘러스는 얇고 여린 꽃잎이 300장 정도 겹쳐 있는 꽃입니다. 장미를 그리는 것과 비슷하지만 꽃잎을 더 얇게 표현하고 전체적인 형태도 둥글게 유지해야 합니다. 겹겹이 포개진 꽃잎을 괄호 모양의 얇은 곡선으로 그린다고 생각하면 쉬워요.

**03** 같은 방법으로 꽃잎을 그려 나갑니다. 꽃잎 사이사이에 조금씩 공간을 남겨 두고 그려 주세요.

**04** 원형의 스케치를 꽃잎으로 모두 채웁니다. 안쪽 꽃잎은 초승달 모양으로 가늘게 그려 넣고, 바깥쪽으로 갈수록 꽃잎을 도톰하게 만들어 주세요. 물감이 마르기 전 군데군데 노란색을 덧칠합니다. 🖌 미젤로 미션 Naples Yellow

| 05 | 06 |
|----|----|
| 07 | 08 |

**05** 같은 방법으로 이번에는 연보라색 꽃을 그려 나갑니다. 🖌 미젤로 미션 Lilac

**06** 잎의 뒤쪽에 꽃이 위치한 형태이므로 잎과 겹치는 부분에서는 꽃잎을 생략합니다.

　　**Tip** 꽃잎 사이사이에 여백을 너무 많이 남겨 둘 경우 전체적인 형태가 복잡해질 수 있으니 주의합니다.

**07** 연보라색 꽃잎에도 군데군데 노란색을 덧칠해 물감이 번지게 만들어 주세요. 이어서 아래쪽에
　　노란색 꽃을 그립니다. 노란색 꽃에는 주황색을 덧칠해 주세요. 🖌 미젤로 미션 Orange

　　**Tip** 번짐이 마음에 안 든다면 마른 붓으로 살짝 지워 낸 후 다시 채색해도 좋습니다.

**08** 여백으로 남겨 둔 수술을 채색합니다. 진한 초록색으로 점을 콕콕 찍어 표현해 주세요. 마지막
　　으로 그린 노란색 꽃의 물감이 아직 마르지 않았다면 꽃잎에도 살짝 붓을 가져가서 색이 번지
　　도록 만들어도 좋아요. 🖌 미젤로 미션 Green Grey

**09** 같은 색으로 잎을 그립니다. 작은 잎이기 때문에 기다란 선을 두 개 긋는 방식으로 채색하면 자연스럽게 잎맥까지 표현할 수 있어요. 물감이 마르기 전, 좀 더 진하게 발색하여 안쪽에 음영을 넣습니다.

**10** 위쪽으로 뻗은 잎은 모양을 조금 다르게 그려 볼까요? 같은 색으로 스케치를 따라 줄기를 먼저 그린 후 줄기마다 작은 잎을 세 개씩 모아서 그려 주세요.

**11** 황록색으로 분홍색 꽃에 뾰족뾰족한 모양의 잎을 달아 주세요. 노란색 꽃 왼쪽에는 잎맥처럼 생긴 잎을 그리고 꽃들 사이사이에도 작은 잎을 그려 넣어 풍성하게 만듭니다.

🖌️ 신한 Professional Olive Green

**12** 같은 색으로 꽃봉오리의 줄기부터 그립니다. 줄기의 맨 위쪽에는 짧은 선을 두세 개 넣어 꽃받침을 만들어 주세요.

| 13 | 14 |
| 15 | 16 |

**13** 황록색으로 연보라색 꽃 옆에도 넓적한 잎을 하나 그려 주세요. 물을 많이 섞은 멜론색으로 작은 잎도 몇 개 그려 넣으면 다른 잎들보다 뒤쪽에 있는 것처럼 입체감이 나타납니다.

🖌 미젤로 미션 Melon Green

**14** 꽃봉오리는 주황색으로 채색합니다. 마찬가지로 색을 꽉 채우지 않고 꽃잎 사이사이에 여백이 보이도록 곡선을 여러 개 그어 칠해 주세요. 군데군데 노란색을 살짝 덧칠하면 따뜻한 느낌이 더욱 살아납니다.

**15** 노란색으로 작은 꽃봉오리를 그린 후 주변에 점을 몇 개 찍어 주세요. 멜론색으로는 살랑살랑 흩날리는 잎을 표현합니다.

**16** 물을 많이 섞은 검은색으로 연하게 캘리그라피를 넣습니다. 글씨 주변에도 노란색과 분홍색 점을 콕콕 찍어 꾸미면 완성입니다. 🖌 신한 Professional Black

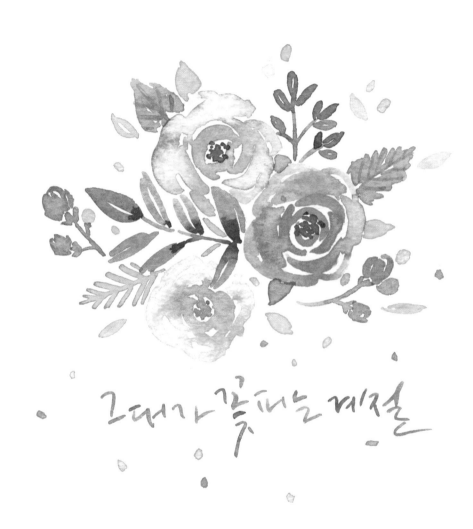

그대가 꽃피는 계절

# 2

# 꽃과 어울리는 작은 그림

# 그대는 봄이고 나는 꽃이야

봄바람에 살랑이는 고운 꽃나비가 글씨 위에 사뿐히 내려 앉았어요.
꽃잎이 바람에 춤추듯, 작은 날갯짓으로 이렇게 큰 봄을 가득 담아
코앞으로 성큼 데리고 와 주었네요.

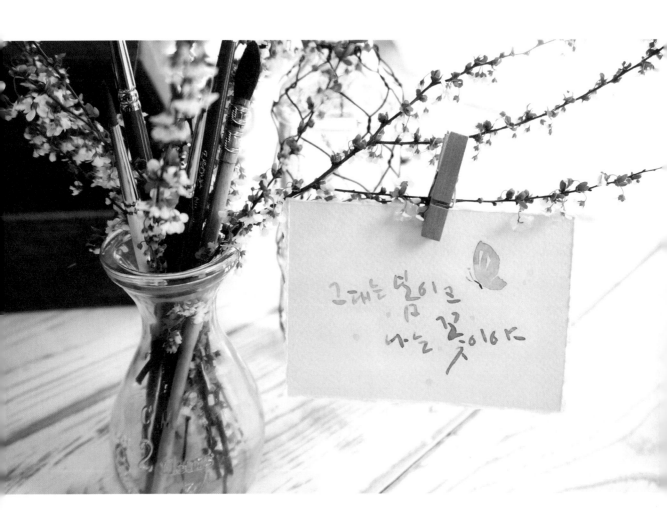

01 02
03

**01** 라벤더색과 진한 분홍색으로 캘리그라피부터 완성해 봅니다. '봄'과 '꽃'을 크게 써서 강조합니다. 문장이 길어질수록 포인트를 주는 것이 좋아요. 🖌 미젤로 미션 Lavender, Permanent Rose

**02** 본격적으로 나비를 그려 봅니다. 물을 많이 섞은 하늘색으로 아래쪽으로 모이는 선 세 개를 그려 주세요. 하늘색으로 나비를 스케치한다고 생각하면 됩니다. 🖌 미젤로 미션 Blue Gray

  🅣🅘🅟 연한 색 물감으로 스케치할 경우 마음에 안 들거나 실수한 부분이 생겨도 쉽게 수정할 수 있습니다. 휴지로 꾹 누르면 물감이 지워지거든요. 그래도 흔적이 남아 있다면 깨끗한 붓에 물을 묻혀 흔적을 가볍게 닦아 내고 다시 휴지로 눌러 주세요. 혹시 물감이 튀는 등의 실수가 생기면 이 방법을 사용해 보세요.

**03** 세 개의 선을 잇는 선을 그어 앞날개를 완성합니다. 아래쪽에는 뒷날개를 그려 주세요. 같은 색으로 글씨와 그림 주변에 점을 찍습니다.

**04** 자주색으로 날개 윗부분을 덧칠하면 안쪽까지 자연스럽게 색이 번져 나갑니다.

🖌 미젤로 미션 Red Violet

**05** 하늘색 위에 진한 분홍색이 올라가 번지면서 입체감이 생겼어요.

**06** 진한 갈색으로 나비의 몸통과 더듬이를 그려 주세요. 얇은 붓을 세워서 가늘고 살짝 휘어진 곡선으로 몸통부터 그립니다. 더듬이는 물을 많이 섞어 연하게 그려 주세요. 하나는 길게 다른 하나는 짧게 그려야 입체감이 생깁니다. 🖌 신한 Professional Brown

Tip 붓으로 아주 얇은 선을 그리기 어렵다면 펜이나 샤프 등으로 대체해도 좋습니다.

그대는 딸이고
나는 꽃이야

# 오늘도 맑음

특별할 것 없이 흘러가는 일상, 푸르름 한 조각을 마음에 품고 잠시 걸어 볼까요?

맑은 날의 하늘처럼, 산들산들 바람처럼.

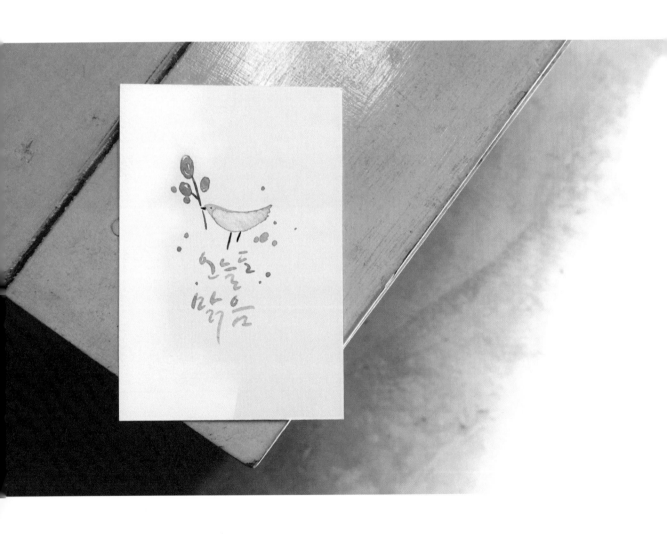

|01|02|
|03|04|

**01** 청록색으로 새의 몸통을 그립니다. 누워 있는 조승달 모양입니다. 왼쪽은 머리 부분이므로 조금 둥글게 다듬고, 오른쪽의 꼬리 부분은 조금씩 튀어나온 선의 모양이 드러나도록 다듬어 주세요. 🖌 미젤로 미션 Compose Blue

**02** 마른 붓으로 몸통에 칠한 물감을 쓱 닦아 내 투명하게 만듭니다. 테두리 부분만 남겨 주세요.

**03** 꼬리 끝부분에 라벤더색을 조금 덧칠합니다. 살짝만 가져다 대도 자연스럽게 색이 번집니다. 🖌 미젤로 미션 Lavender

**04** 몸통 가운데에 물을 한 방울 톡 떨어뜨립니다. 테두리는 더 또렷해지고 몸통 색은 투명한 느낌으로 표현됩니다.

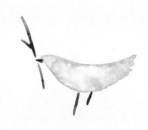
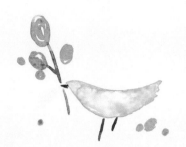

| 05 | 06 |
|----|----|
| 07 | 08 |

**05** 갈색으로 부리와 다리를 얇게 그려 주세요. 물을 많이 섞어 연해진 갈색으로 새가 물고 있는 나
   뭇가지도 그립니다. 🖌 신한 Professional Vandyke Brown

   🔵 붓으로 아주 얇은 선을 그리기 어렵다면 색연필로 대체해도 좋습니다.

**06** 황록색으로 나뭇가지에 열매를 달아 주세요. 붓을 빙글빙글 돌려 가며 자연스럽게 흰 여백이
   생기도록 그립니다. 아래쪽에도 작은 원을 몇 개 그려 바닥에 떨어진 열매를 표현합니다.

   🖌 신한 Professional Olive Green

**07** 물감이 마를 동안 캘리그라피를 완성합니다. 하늘색으로 획의 길이 변화에 신경 쓰면서 천천히
   써 보세요. 🖌 미젤로 미션 Blue Grey

**08** 물감이 완전히 마르면 갈색으로 점을 찍어 새의 눈을 만들어 주세요. 주변에 점을 찍어 꾸미면
   완성입니다.

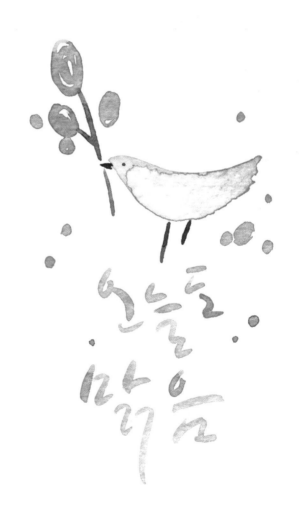

# 인생은 꽃 사랑은 그 꽃의 꿀

햇살을 듬뿍 머금은 작은 꽃들 사이로 날아든 부지런한 꿀벌을 그려 볼까요?

어느새 오늘 하루가 더 달콤해질 거예요.

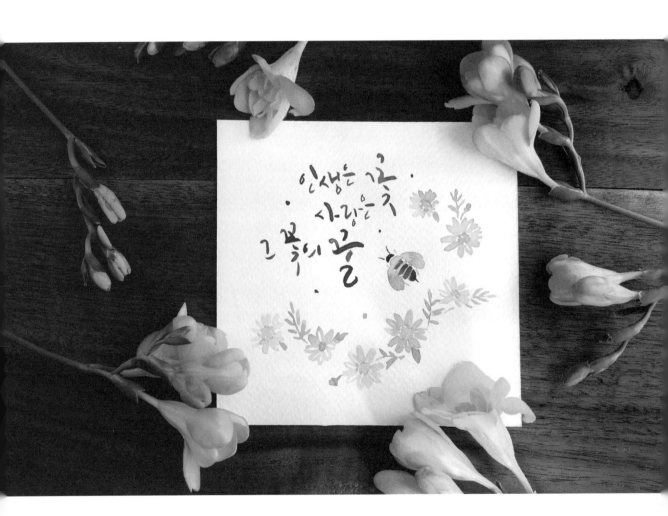

  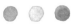 |  |

| 01 | 02 |
|----|----|
| 03 | 04 |

**01** 물을 많이 섞은 노란색으로 꿀벌의 몸통을 그립니다. 기다란 타원 형태 안에 두툼한 줄무늬를 넣는다는 생각으로 그려 주세요. 🖌 신한 Professional Permanent Yellow Deep

**02** 수채화붓 1~2호 정도의 얇은 붓으로 머리와 더듬이를 그려 주세요. 적갈색에 물은 조금만 섞어서 최대한 얇은 선으로 표현합니다. 🖌 신한 Professional Brown Red

**Tip** 섬세한 작업이 필요할 경우 종이를 돌려 가며 그리면 더욱 편합니다. 만약 얇은 선을 만들기 어렵다면 얇은 펜으로 그려도 괜찮아요.

**03** 노란빛 회색으로 양쪽에 날개를 달아 주세요. 노란색 줄무늬와 살짝 닿게 그리면 날개에 노란색이 살며시 스며듭니다. 🖌 미젤로 미션 Yellow Grey

**Tip** 노란색이 너무 많이 번질 경우 마른 붓으로 더 이상 번지지 않게 막아 주세요. 그리고 다시 연한 회색을 칠하면 자연스럽게 두 색이 섞일 거예요.

**04** 노란색 물감이 마르기 시작하면 노란색 줄무늬 사이사이에 적갈색 줄무늬를 채워 넣습니다. 간격과 굵기에 변화를 주며 그려 주세요. 몸통 끝부분에는 뾰족한 침도 달아 주세요.

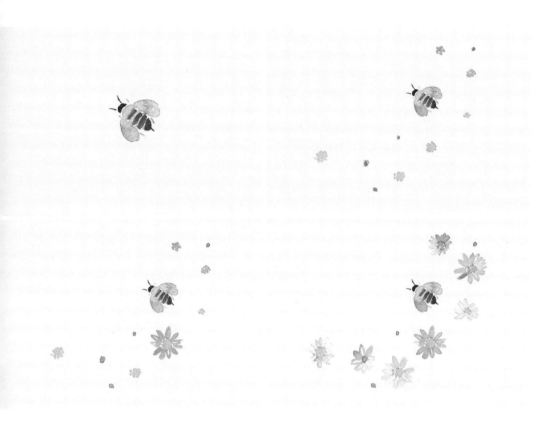

05 06
07 08

**05** 노란빛 회색으로 다리를 그립니다. 붓을 세워 아주 얇은 선으로 있는 듯 없는 듯 연하게 그려
주세요.

**06** 꿀벌을 완성했으니 주변에 꽃을 그려 볼게요. 먼저 노란색으로 작은 점을 여러 개 찍어 원형을
몇 개 만듭니다. 노란색 원형은 꽃의 수술 부분으로, 수술은 꿀벌의 양옆과 아래쪽을 곡선 형태
로 감싸듯 배치해 주세요. 같은 색으로 군데군데 점도 몇 개 찍습니다.

**07** 살구색으로 수술에 꽃잎을 달아 줍니다. 꽃잎은 색을 전부 채우기보다 몇 개는 여백을 남겨 두
며 칠해 주세요. ● 미젤로 미션 Jaune Brillant No.1

**08** 나머지 수술에도 꽃잎을 마저 그려 주세요. 얇은 선으로 테두리만 그려 흰색 꽃잎을 표현해도
좋습니다.

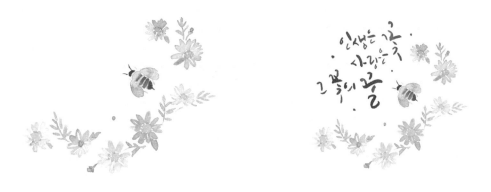

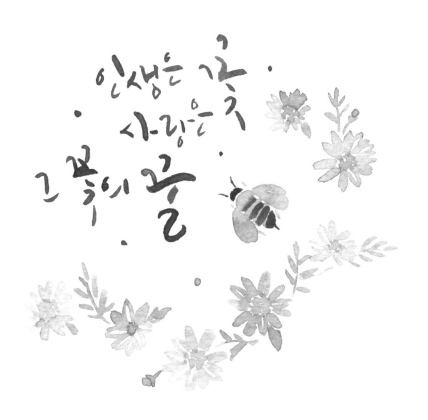

**09** 물을 많이 섞은 황록색으로 꽃에 잎을 달아 주세요. 노란색 점에는 꽃받침과 줄기를 그려 넣어 꽃봉오리를 만들어도 좋습니다. 🔵 신한 Professional Olive Green

**10** 적갈색으로 캘리그라피를 넣습니다. '꽃'과 '꿀'을 크게 강조해 포인트를 주세요.

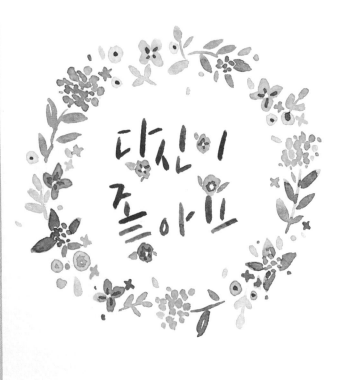

# 3

## 그림이 된 캘리그라피

/

- 고맙습니다
- Thank you
- 당신이 좋아요
- LOVE

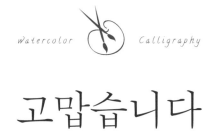

# 고맙습니다

감사의 마음을 전할 때, 손글씨에 작은 꽃 한 송이를 더해 진심을 담아 보는 것은 어떨까요?
받는 사람의 마음에도 주는 사람의 마음에도 연둣빛의 고운 물이 들 거예요.

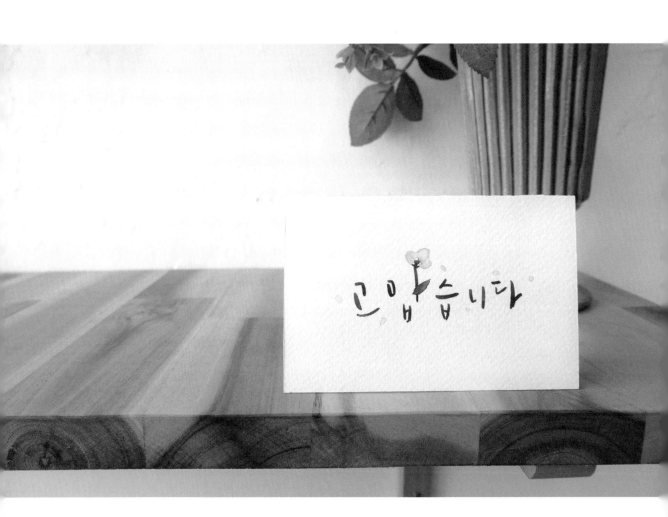

고맙습니다 고맙습니다

고맙습니다

| 01 | 02 |
| 03 | |

**01** 물을 많이 섞은 적갈색으로 글씨를 씁니다. 두 번째 글자에만 그림을 넣을 거예요. 'ㅏ'의 세로
획에 가로획 대신 들어갈 잎사귀의 자리를 살짝 비워 둡니다. 🎨 신한 Professional Brown Red

🅣🅘🅟 글자 수가 적을 때에는 자간을 넓혀서 써도 좋아요.

**02** 세로획 윗부분에는 짧은 선을 몇 개 그어 꽃받침을 만들어 주세요.

🅣🅘🅟 섬세한 작업을 할 때에는 붓을 짧게 잡아 흔들림을 줄여 주세요. 또한 물감의 양이 많지 않도록 주의합니다.

**03** 진한 초록색으로 잎사귀를 그립니다. 세로획과 살짝 겹치도록 그리면 갈색이 자연스럽게 번집
니다. 🎨 미젤로 미션 Green Grey

🅣🅘🅟 혹시 글씨의 물감이 이미 말라 번지지 않는다면 글씨를 가볍게 덧칠해 보세요. 이때 물감은 조금만 묻히고 물은 많이
섞어야 색이 진해지지 않습니다.

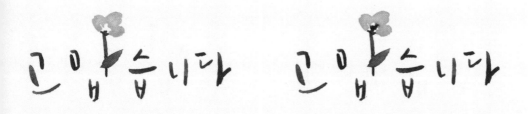

04　05
06

**04** 물을 많이 섞은 멜론색으로 동그란 꽃잎 세 장을 그려 주세요. 꽃의 중앙 부분은 비워 둡니다.

미젤로 미션 Melon Green

**05** 꽃잎의 물감이 마르기 전, 꽃의 중앙에 진한 초록색으로 점을 콕 찍어 주세요. 꽃잎에 진한 초록색이 자연스럽게 번집니다.

**06** 물감이 마르기 전, 꽃잎의 일부에만 연한 노란색을 살짝 덧칠합니다. 꽃잎과 같은 색으로 주변에 작은 점을 몇 개 찍으면 완성입니다. 신한 Professional Lemon Yellow

148

고맙습니다

# Thank You

글자에 새싹이 하나씩 돋아나고 꽃이 피어나기 시작합니다. 봄은 어김없이 다시 찾아옵니다.
오늘은 영문 캘리그라피에 도전해 볼까요?

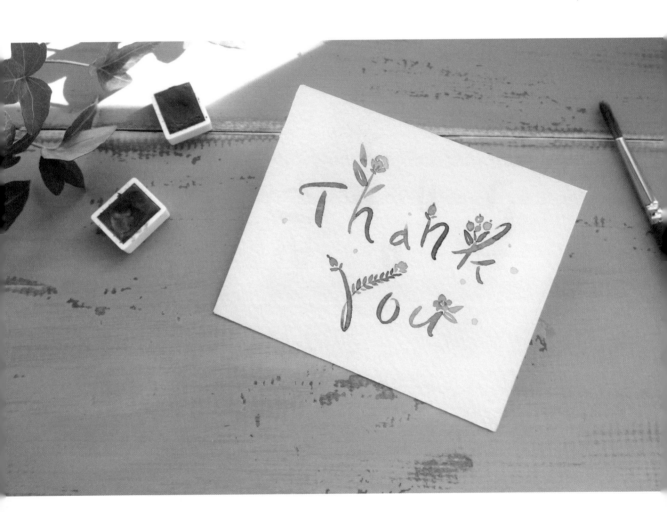

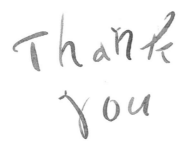

01 먼저 연필로 영문 'Thank you'를 써 주세요. 글씨부터 쓴 다음 그림을 추가합니다. 세로획의 윗부분에 동그라미와 꽃받침을 그려 꽃의 위치를 잡고 작은 잎들도 간단히 스케치합니다. 글씨와 그림이 겹치는 부분은 적당히 지워 가며 진행해 주세요.

02 진한 초록색과 황록색으로 글자 색에 변화를 주면서 스케치를 따라 씁니다. 얇은 붓으로 써야 하며, 특히 그림이 많이 들어가는 'h', 'k', 'y'는 획을 더욱 얇게 써 주세요.

🥕 미젤로 미션 Green Grey, 신한 Professional Olive Green

03 'n'과 'y' 획의 시작점에 새싹 모양으로 꽃받침을 그려 주세요.

04 황록색으로 작은 잎들을 그려 주세요. 'y' 획에는 작은 잎을 'V' 자형으로 서로 맞닿게 촘촘히 그리면 따로 줄기를 그리지 않아도 형태가 잡힙니다. 'h'와 'u' 획에는 물을 많이 섞어 연해진 색으로 잎을 달아 주세요.

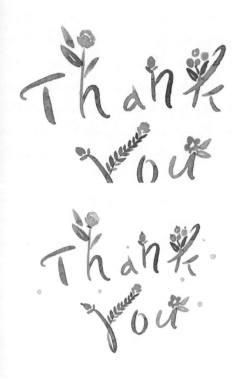

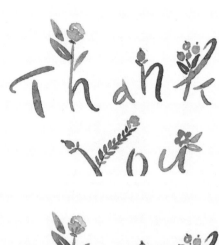

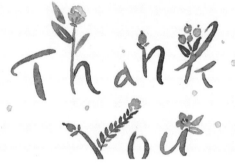

**05** 연한 분홍색과 진한 분홍색으로 꽃을 그립니다. 톤에 변화를 주며 활짝 핀 꽃과 동글동글한 꽃
봉오리 등으로 다양하게 그려 주세요. 🖌 미젤로 미션 Brilliant Pink, Permanent Rose

**06** 진한 초록색으로 'h'의 꽃 아래쪽에 점을 찍어 꽃받침을 만듭니다. 꽃봉오리 위쪽에도 작게 점
을 찍어 주세요. 사소한 부분이지만 이러한 작은 디테일에 따라 그림이 달라 보이기도 합니다.

**07** 연한 분홍색으로 주변에 점을 찍어 좀 더 화사한 분위기를 만듭니다.

**08** 진한 분홍색으로 'u'의 꽃 중앙에 점을 찍어 수술을 표현해 주세요. 'h'의 꽃잎에도 짧은 선을
넣어 디테일을 추가하면 완성입니다.

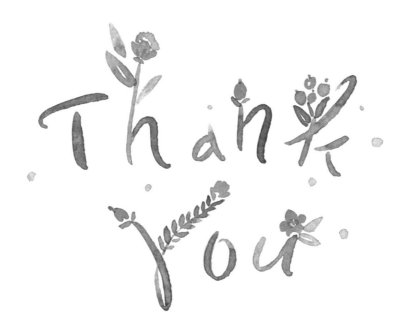

# 당신이 좋아요

리스는 끝없이 이어지는 둥근 모양 덕분에 'Forever'라는 의미를 담고 있답니다.
사랑하는 사람에게 리스를 그려 선물하면 어떨까요?

01   02

03

**01** 리스의 틀이 되어 줄 원을 그리고 안쪽 중앙에 글씨를 씁니다. 이때 'ㅇ'은 작게 써 주세요.

      Tip 원을 그릴 때 컵이나 컴퍼스 등을 이용하면 더욱 편리합니다.

**02** 스케치는 살짝만 보이도록 남기고 지웁니다. '아'를 제외한 나머지 글자의 'ㅇ'만 빼고 자주색
으로 글씨를 써 주세요.   🖌 미젤로 미션 Red Violet

**03** 스케치한 원 위에 점을 찍어 간단히 수국을 그려 볼게요. 진한 분홍색으로 작은 점을 여러 개
찍어 수국의 꽃송이를 표현합니다. 물을 섞어 농담을 조절해 가며 수국을 세 송이 그려 주세요.

      🖌 미젤로 미션 Permanent Rose

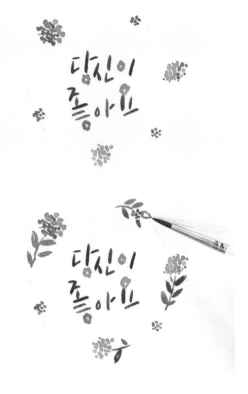

| 04 | 05 |
|----|----|
| 06 | |

**04** 같은 방법으로 수국 사이사이에 점을 찍어 작은 꽃을 더합니다. 비워 두었던 'ㅇ'의 테두리에도
꽃을 그려 넣고 가운데는 흰 여백으로 남겨 둡니다.

  🄣 자음 'ㅇ'은 꽃으로 대체해도 가독성을 해치지 않아 법칙처럼 변형해 사용하기 좋습니다.

**05** 진한 초록색으로 수국에 잎을 달아 주세요. 스케치한 원의 형태를 그대로 따라 줄기부터 얇게
그린 후 작은 잎을 그립니다.   🄟 미젤로 미션 Green Grey

**06** 마찬가지로 작은 꽃에도 잎을 그려 주세요. 꽃의 뒤쪽에 있는 잎은 꽃과 간격을 살짝 두고 테두
리부터 그린 후에 안쪽을 칠합니다.

| 07 | 08 |
|----|----|

| 09 |
|----|

**07** 나머지 작은 꽃에는 줄기 없이 사방에 잎사귀를 그려 주세요. 'ㅇ' 대신 들어간 꽃에도 다양한 형태로 잎을 그립니다.

> **Tip** 꽃 옆에는 항상 2/3 정도 가려진 잎을 그려 주세요. 특히 연한 색 꽃에 진한 색으로 잎을 달면 흐리게 보이던 꽃의 형태가 또렷하게 드러나는 효과를 줄 수 있습니다.

**08** 리스의 빈 공간을 작은 꽃들로 채워 나갑니다. 수국과 작은 꽃 사이사이에 연한 분홍색으로 꽃잎이 네 개 달린 꽃을 그려 넣습니다. 연보라색으로 동그란 모양의 꽃도 여러 개 그려 주세요.

> 🎨 미젤로 미션 Brilliant Pink, Lilac

**09** 물감이 마르는 동안 연두색으로 꽃 사이사이에 작은 잎을 그려 주세요.

> 🎨 신한 Professional Yellow Green

<table>
<tr><td>10</td><td>11</td></tr>
<tr><td>12</td><td></td></tr>
</table>

**10** 꽃의 물감이 마르면 자주색으로 연보라색 꽃의 중앙에 점을 하나씩 찍어 주세요. 같은 색으로
'+' 모양의 작은 꽃을 추가하고 점도 몇 개 찍어 리스를 더욱 풍성하게 만듭니다.

**11** 연분홍색 꽃잎에 진한 분홍색으로 짧은 선을 하나씩 그려 넣습니다.

**12** 같은 색으로 글씨에 있는 꽃에도 작은 점을 몇 개 넣으면 완성입니다.

**Tip** 꽃을 파란색, 하늘색 계열로 바꾸거나 'ㅇ'이 여러 개 들어가는 다른 문구로 응용해 보세요.

당신이
좋아요

# LOVE

천일홍의 꽃말은 '변치 않는 사랑'이라고 해요. 오랫동안 변하지 않는 천일홍으로
사랑을 고백한다면 영원한 사랑을 이룰 수 있지 않을까요?

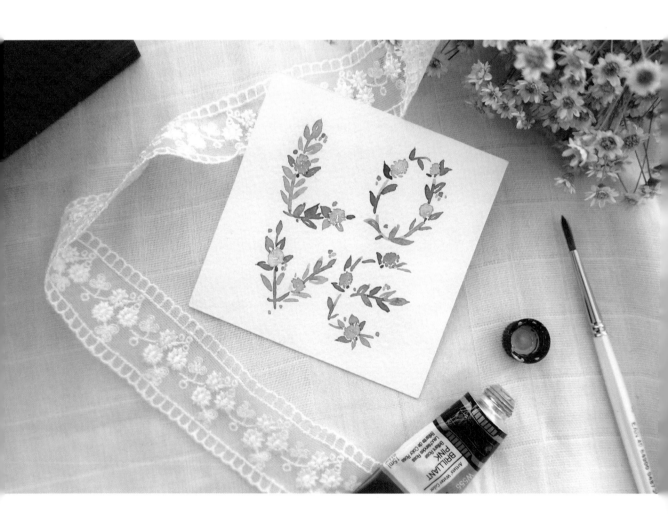

01 연필로 'LOVE'를 씁니다. 글자 위에 꽃과 잎을 달 예정이므로 글자를 줄기라고 생각해도 좋아요.

02 글자는 살짝만 보일 정도로 지우고 연보라색으로 'L' 위에 점을 찍어 꽃이 들어갈 위치를 잡습니다. 🖌 미젤로 미션 Lilac

03 주변에 작은 점을 더 찍어 천일홍을 만듭니다.

> **TIP** 붓을 세워 가볍게 콕 찍으면 둥근 형태의 점이, 붓을 눕혀서 찍으면 삼각형 점이 만들어집니다. 다양한 크기와 형태의 점을 찍어 꽃을 그려 보세요.

04 노란색 점을 조금씩 더해 주세요. 🖌 미젤로 미션 Naples Yellow

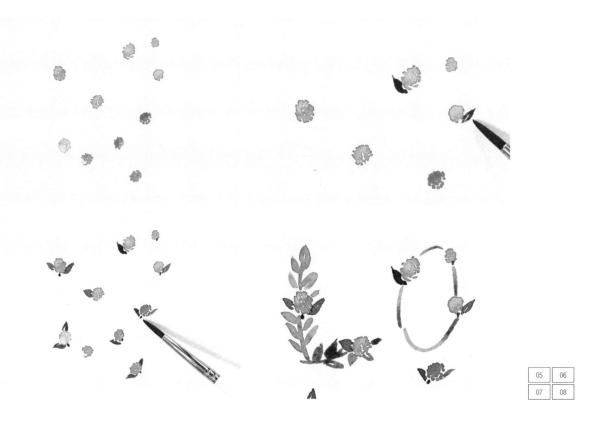

| 05 | 06 |
|----|----|
| 07 | 08 |

**05** 같은 방법으로 글자 위 원하는 곳에 천일홍을 그립니다. 글자 하나에 두세 개 정도를 그려 주세요. 그중 몇 개는 노란색을 추가하지 않고 연보라색 꽃으로 남겨 둡니다.

**06** 진한 초록색으로 잎을 달아 주세요. 얇은 선으로 테두리부터 그린 후 안쪽을 채색하는 것이 좋습니다. 이때 잎이 꽃과 겹치지 않도록 간격을 약간 두고 그려 주세요. 🖌 미젤로 미션 Green Grey

**07** 잎맥 부분을 하얗게 남기고 칠해도 좋습니다. 한두 개 정도는 잎을 달지 않은 꽃을 남겨 두고, 몇몇은 꽃 아래쪽에 점을 찍어 꽃받침을 만들어 주세요.

**08** 본격적으로 글자의 획을 따라 선을 그어 줄기를 만들고 줄기 양쪽으로 잎을 그려 넣습니다. 연두색에 진한 초록색을 조금씩 섞어 가며 그려 주세요. 비어 보이면 꽃에도 잎을 더합니다.
🖌 신한 Professional Yellow Green

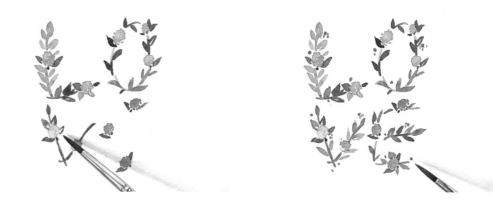

09   10

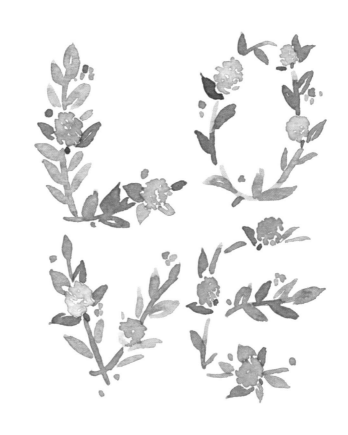

**09**  같은 방법으로 잎을 그려 나갑니다. 촘촘히 달린 잎과 듬성듬성한 잎을 번갈아 가며 그려 주세요.

**10**  잎을 모두 그린 후 연보라색으로 주변에 점을 몇 개 찍으면 완성입니다.

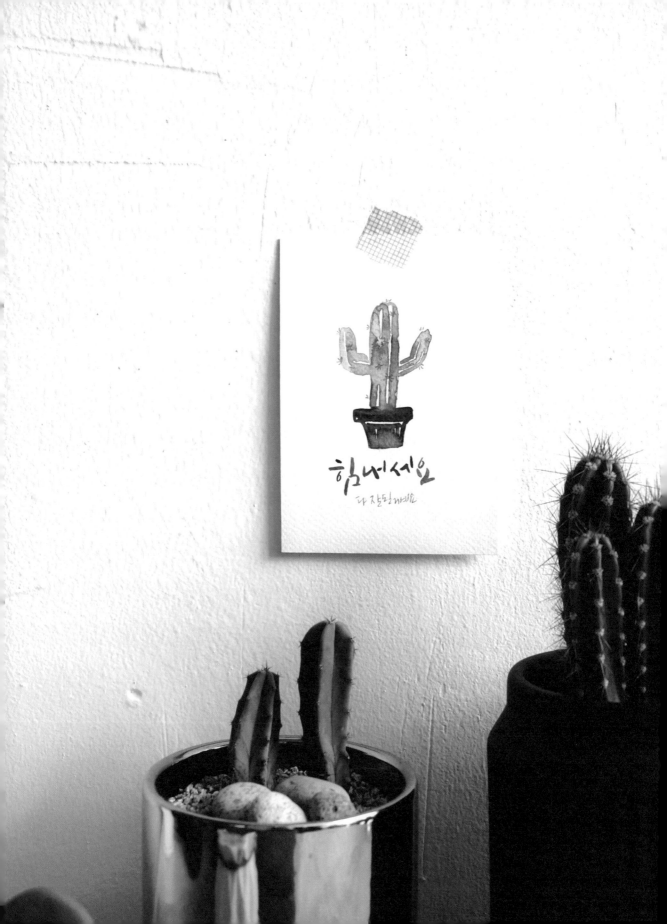

# 4

# 소소한 일상

/

# 하루를 견디면 선물처럼 밤이 온다

캄캄한 어둠 속에서 더 빛나는 별처럼, 달처럼.

수고했어요, 오늘도.

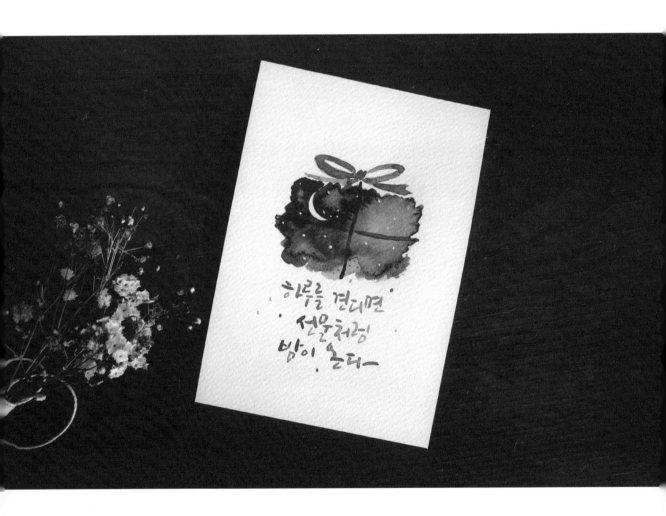

| 01 | 02 |
|----|----|
| 03 |    |

**01** 연필로 선물 상자와 리본을 스케치하고 상자 왼쪽 상단에 손톱 모양의 초승달을 그려 넣습니다.

**02** 스케치는 흔적만 남도록 가볍게 지워 주세요. 남색으로 달의 가장자리를 따라 그립니다. 달의 안쪽은 색을 채우지 않습니다. 🖌 미젤로 미션 Shadow Violet

**03** 같은 색으로 달의 주변을 사선으로 여러 번 칠합니다. 마치 유리창을 닦아 낸 것처럼 보이죠? 달의 경계선에서는 붓을 세워 조심스럽게 채색해야 달의 안쪽을 칠하는 실수를 방지할 수 있어요.

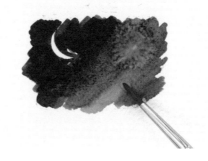

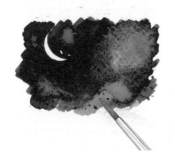

| 04 | 05 |
|----|----|
| 06 |    |

**04** 달의 주변을 칠한 후에는 물을 섞어 연하게 발색한 남색으로 상자의 나머지 부분을 채색합니다. 스케치 라인을 조금 벗어나도 괜찮아요.

**05** 물감이 마르기 전에 물을 한두 방울 떨어뜨립니다. 색이 진해서 물을 조금만 떨어뜨려도 번짐이 잘 나타납니다.

**06** 물이 번져 색이 밀려난 곳에 하늘색을 콕콕 찍어 덧칠합니다. 다시 남색으로 바꾼 후 연하게 칠해진 부분에 작은 점을 찍어 예쁜 밤하늘을 만들어 주세요. 🎨 미젤로 미션 Blue Grey

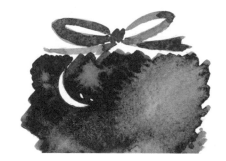

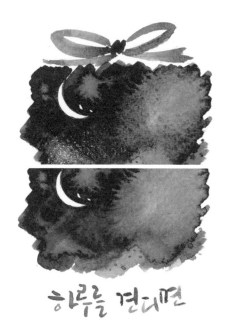

하루를 견디면

07 08

09

**07** 남보라색으로 리본을 그립니다. 🖌 미젤로 미션 Blue Violet

**08** 남색으로 리본에 음영을 넣어 주세요.

**09** 물감이 마를 동안 캘리그라피를 넣습니다. 먼저 남색으로 글씨를 쓴 후 하늘색을 글자 안쪽에
가볍게 갖다 대어 자연스럽게 번지도록 만듭니다.

　**Tip** 글씨는 그림과 달리 물감이 금세 마르기 때문에 빠르게 색을 추가해야 합니다. 따라서 붓을 두 개 사용하는 것이 편리
합니다.

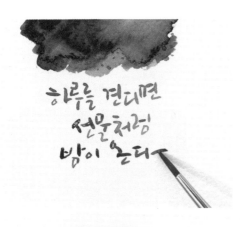

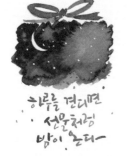

10

11  12

**10** 같은 방법으로 캘리그라피를 완성합니다. 문장이 길 경우 글줄을 나누어 써 주세요.

**11** 남색과 하늘색으로 캘리그라피 주변에 점을 찍습니다. 선물 상자 안쪽은 흰색으로 점을 찍어 별을 만들어 주세요. 물을 섞지 않고 흰색 물감만 묻혀서 찍어야 잘 보입니다.

　🖌 신한 Professional White

**12** 채색한 물감이 완전히 마른 후에 남색으로 선물 상자의 끈을 그립니다. 끈이 겹치는 부분은 살짝 띄어서 그려 주세요.

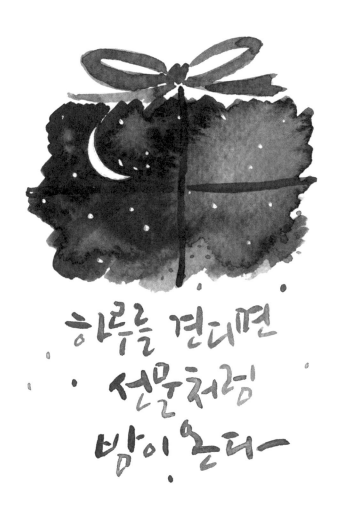

하루를 견디면
선물처럼
밤이 온다

# 힘내세요 다 잘될 거예요

가시를 달고 있는 선인장처럼, 나를 괴롭히는 건 어쩌면 나 자신일지도 몰라요.

나를 사랑하지 않으면서 누구에게 사랑을 전할 수 있을까요?

조금 서툴더라도 스스로를 더 응원해 주세요.

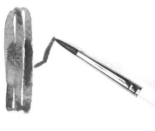

| 01 | 02 |
|----|----|
| 03 | 04 |

**01** 연두색으로 기둥 모양의 선인장을 그립니다. 색을 전부 채우지 않고 굵은 세로줄 세 개를 그어 표현합니다. 🖌 신한 Professional Yellow Green

**02** 물감이 마르기 전에 진한 초록색을 조금씩 덧칠합니다. 🖌 미젤로 미션 Green Grey

**03** 마치 근육을 뽐내듯 양팔을 들고 있는 형태로 그려 볼게요. 마찬가지로 연두색과 진한 초록색으로 오른쪽 기둥부터 그립니다. 짧은 사선에 이어 위쪽으로 각지게 꺾이도록 모양을 잡아 주세요.

🔵Tip 필요하다면 선인장 양쪽의 기둥 위치를 연필로 스케치해도 좋습니다.

**04** 마찬가지로 굵은 줄무늬를 넣어 오른쪽 기둥을 완성해 주세요. 군데군데 진한 초록색을 일부 덧칠한 후 물감이 마르기 전에 물을 몇 방울 떨어뜨립니다. 자연스럽게 색이 번질 거예요.

🔵Tip 물감이 이미 말랐다면 물방울을 떨어뜨린 후 붓으로 살살 문질러 보세요. 물감이 밀려나면서 색이 번집니다.

| 05 | 06 |
|----|----|
| 07 | 08 |

**05** 같은 방법으로 왼쪽 기둥도 선을 그어 위치를 잡은 후 그려 주세요.

**06** 왼쪽 기둥이 완성되었다면 화분을 그려 봅니다. 남색으로 선인장 아래쪽과 맞닿도록 선을 그어 화분의 윗부분을 표현합니다. 선인장과 닿아 물감이 자연스럽게 번집니다.

🖌 미젤로 미션 Shadow Violet

**07** 같은 색으로 화분의 윤곽을 그려 주세요.

**08** 화분의 윗부분과 몸통 쪽 사이에 간격을 살짝 두고 채색합니다. 물감이 마르기 전, 화분 아래쪽 에 라벤더색을 살짝 갖다 대어 색이 은은히 번지도록 만들어 주세요. 🖌 미젤로 미션 Lavender

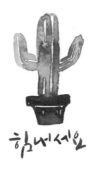
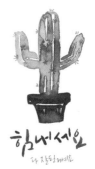

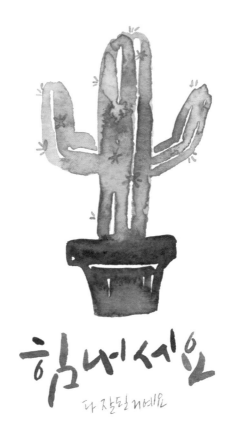

**09** 화분 아래쪽에 남색으로 캘리그라피를 넣습니다. 획의 길이와 기울기 변화에 신경 쓰며 천천히 써 보세요.

**10** 얇은 붓으로 선인장에 가시를 그려 주세요. 진한 초록색으로 가장자리에 짧은 선을 몇 개씩 긋고 안쪽에는 '*' 모양을 군데군데 그려 넣습니다. 양팔 벌려 힘껏 응원해 주는 듯한 선인장이 완성되었습니다. 캘리그라피 아래쪽에는 연필로 못다 한 이야기를 적어도 좋아요.

# 두근두근 너에게 가는 길

진한 꽃향기를 가득 싣고 사랑하는 사람에게 달려가 볼까요?

힘차게 페달을 밟으며 두 뺨을 간지럽히는 바람을 느끼면 참 행복해져요.

오늘도 기분 좋아지는 그림을 그려 봅니다.

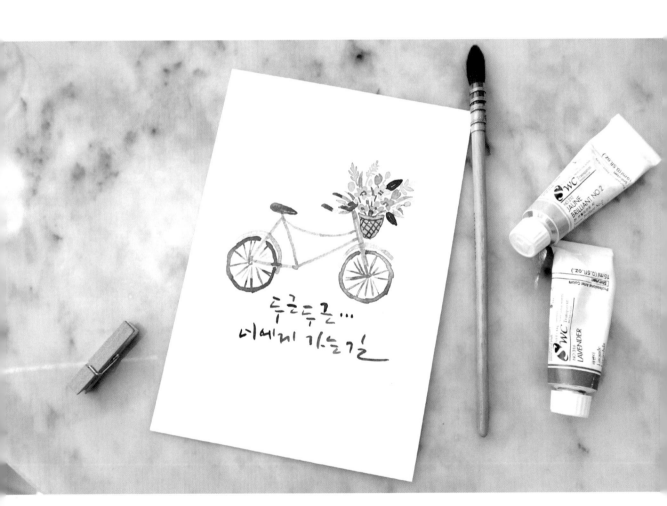

| 01 | 02 |
| 03 | |

01 연필로 자전거를 스케치합니다. 간격을 두고 삼각형 하나, 사선 하나를 그려 주세요.

02 이어서 나머지 부분도 그려 자전거의 형태를 만듭니다. 원은 조금 삐뚤빼뚤해도 괜찮아요.

　　🅣🅘🅟 프레임 → 바퀴 → 손잡이 → 안장 → 바구니 순서로 차근차근 그려 주세요.

03 스케치는 흔적만 남도록 가볍게 지워 주세요. 라벤더색으로 스케치 흔적을 따라 자전거 프레임
　　부터 그립니다. 바구니에 들어갈 꽃의 자리를 생각하며 손잡이 한쪽은 여백을 남겨 두고 칠합
　　니다. 🖌 미젤로 미션 Lavender

 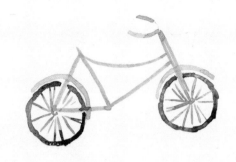

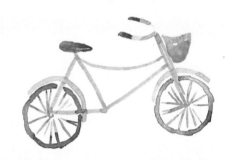

| 04 | 05 |
| 06 | |

**04** 물을 많이 섞은 검은색으로 바퀴를 그립니다. 짧은 점선을 이어 가는 방식으로 그리면 울퉁불퉁한 바퀴를 만들 수 있어요. 🖌 신한 Professional Black

**05** 원을 그린 후에는 안쪽에 바퀴살도 연하게 그려 주세요. 바퀴살의 간격은 균일하지 않아야 더 재미있어요.

**06** 갈색으로 안장을 그리고 손잡이 끝부분을 덧칠합니다. 노란색으로 바구니도 그려 주세요.
🖌 신한 Professional Brown, Permanent Yellow Deep

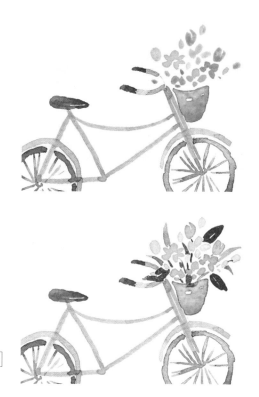

07 08
09

**07** 바구니 위쪽에는 작은 꽃들을 그릴 거예요. 노란색에 주황색을 조금씩 섞어 가며 다양한 톤으로 꽃잎을 그려 주세요. 연한 분홍색으로는 튤립을 그립니다. 주변에 점도 몇 개 찍어 주세요.

   미젤로 미션 Orange, Brilliant Pink

**08** 진한 초록색으로 잎사귀를 세 개 그립니다. 가운데 잎맥 부분을 살짝 남겨 두고 칠해 주세요.

   미젤로 미션 Green Grey

**09** 꽃잎 사이사이에 줄기를 그려 넣습니다. 물을 많이 섞어 가늘고 기다란 튤립의 잎도 몇 개 넣어 주세요.

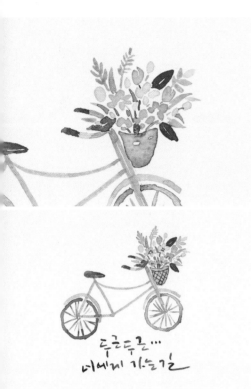

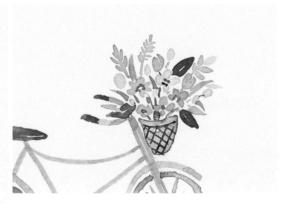

**10** 연두색으로 작은 풀잎을 군데군데 그려 넣어 더욱 풍성한 꽃바구니를 만들어 주세요.

    🖌 신한 Professional Yellow Green

**11** 물을 많이 섞은 검은색으로 노란 꽃 중앙에 점을 몇 개 찍어 주세요. 바구니에도 사선으로 격자
무늬를 넣습니다.

**12** 검은색으로 자전거 아래쪽에 캘리그라피를 넣으면 완성입니다.

    **Tip** '두근두근'은 각 글자의 높낮이를 다르게 써서 단어의 의미를 형상화해 보았어요. 글자를 좀 더 크게 써서 강조해도 좋
습니다.

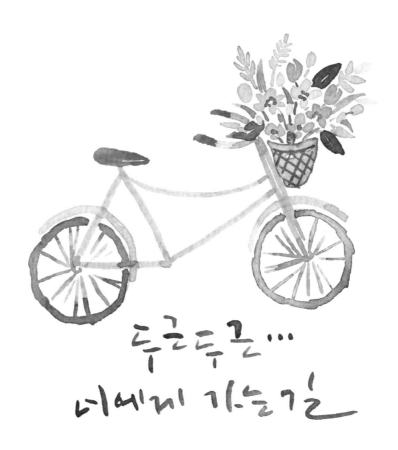

두근두근...
너에게 가는길

# Carpe Diem

바다를 그리면 내 마음도 바다가 되고, 숲을 그리면 내 마음도 숲이 됩니다.
지금, 어디로 떠나고 싶나요?

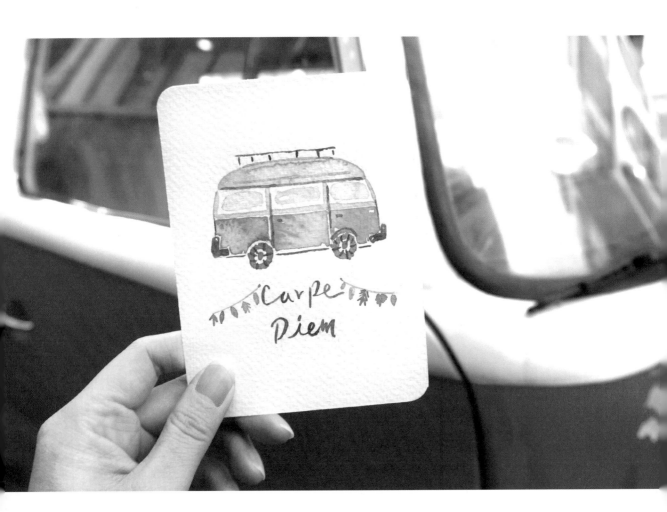

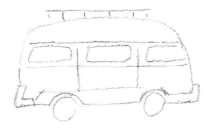
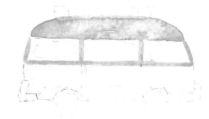

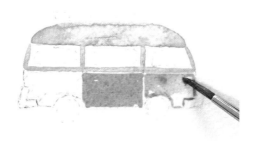

| 01 | 02 |
| 03 | 04 |

**01** 연필로 캠핑카를 스케치합니다. 전체적인 형태부터 그린 후 창문과 바퀴, 짐칸 등의 디테일을 그려 주세요. 바퀴는 조금 작게, 삐뚤빼뚤해도 괜찮아요.

**02** 스케치는 흔적만 남도록 가볍게 지웁니다. 캠핑카 차체의 윗부분을 연한 회색으로 칠한 후 물 방울을 떨어뜨려 바깥쪽으로 골고루 번지게 만들어 주세요. 테두리의 라인이 더욱 진하게 드러 납니다. 🖌 미젤로 미션 Grey of Grey

**03** 연한 분홍색으로 간격을 두고 문을 하나씩 채색합니다. 테두리부터 그린 후 안쪽을 칠하면 더 욱 쉽습니다. 🖌 미젤로 미션 Brilliant Pink

**04** 문을 전부 채색한 후 군데군데 물방울을 떨어뜨려 번짐 효과를 줍니다. 바퀴 중앙에는 작은 점 을 찍어 주세요.

| 05 | 06 |
|----|----|
| 07 | 08 |

**05** 하늘색으로 창문을 칠해 주세요. 색을 전부 채우지 않고 테두리에 여백을 조금씩 남겨 둡니다.

🖌 미젤로 미션 Blue Grey

**06** 검은색에 물을 많이 섞어 도넛 형태로 바퀴를 칠합니다. 자전거 바퀴와 마찬가지로 울퉁불퉁하게 표현해 주세요. 🖌 신한 Professional Black

**07** 얇은 붓으로 바퀴 범퍼와 짐칸을 그려 주세요.

Tip 얇은 선은 한 번에 그리기보다 두세 번쯤 나누어 그리는 편이 좋습니다. 그래도 얇은 선을 그리기 어려울 경우 붓 대신 연필, 펜 등을 사용해 주세요.

**08** 진하게 발색한 검은색으로 바퀴에 짧은 선을 여러 개 그려 넣습니다. 차체 아래쪽에 얇은 선도 하나 그려 주세요.

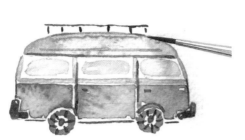

09 10

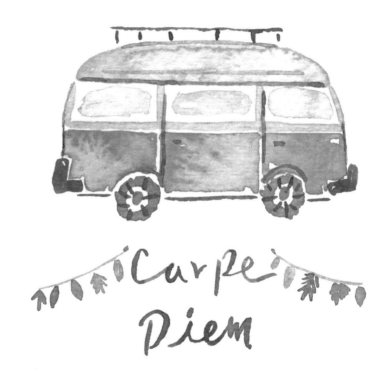

**09** 물을 많이 섞은 검은색으로 문에 손잡이를 만들고 차체의 경계마다 얇은 선을 그려 넣습니다. 테두리가 흐릿한 부분에도 선을 넣어 전체적인 형태를 또렷하게 만들어 주세요.

**10** 검은색으로 원하는 글씨를 쓴 후 캘리그라피 양쪽에 나뭇잎 가랜드를 그려 봅니다. 검은색으로 캘리그라피 양쪽 옆에 비스듬한 곡선을 그린 후 진한 초록색으로 다양한 모양의 나뭇잎을 달아 주면 완성입니다. 🖌 미젤로 미션 Green Grey

*Watercolor* *Calligraphy*

# 여행을 떠나요

어둠이 내리기 시작할 무렵, 하나둘 켜지는 거리의 불빛이 파리의 밤을 더욱 아름답게 만듭니다.
낭만을 꿈꾸며 에펠탑에 반짝거리는 별빛을 하나씩 달아 볼까요?

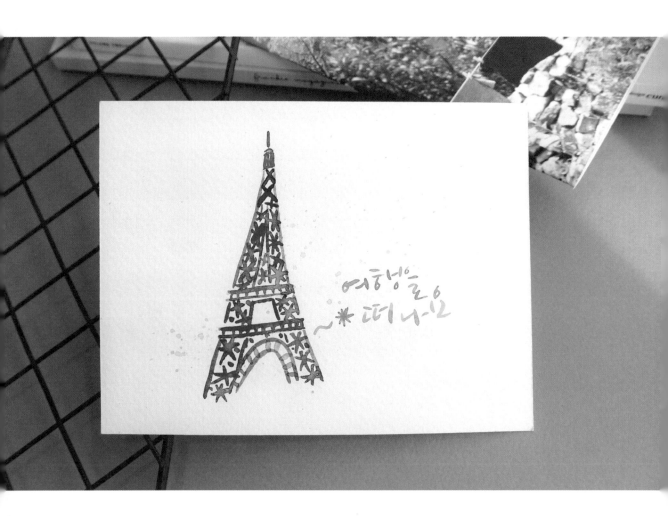

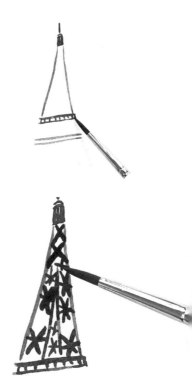

|    |    |
|----|----|
| 01 | 02 |
| 03 | 04 |

**01** 'A' 자 모양으로 세로줄을 긋고 중간중간 가로줄을 두 개씩 넣어 에펠탑의 층을 나눕니다. 꼭대기의 안테나와 하단의 아치형 곡선까지 간략히 스케치해 주세요.

**02** 스케치는 흔적만 남도록 가볍게 지워 주세요. 밤을 연상시키는 진한 남보라색에 물을 많이 섞어 에펠탑의 윤곽을 그립니다. 안테나부터 2층까지만 먼저 그리며, 꼭대기의 전망대와 각 층에는 짧은 세로줄을 촘촘히 넣어 주세요. 🖌 미젤로 미션 Blue Violet

**03** 전망대 아래쪽에 'X' 자를 두 개 채워 넣습니다.

**04** 그 아래에 'A' 자 모양으로 세로줄을 두 개 넣어 간격을 만듭니다. 그 후 탑 안쪽에 '*' 모양으로 군데군데 별을 그려 주세요. 탑 사이의 간격에도 별을 그려 넣습니다. 빈 공간에는 붉은 보라색으로 별을 그립니다. 🖌 미젤로 미션 Red Violet

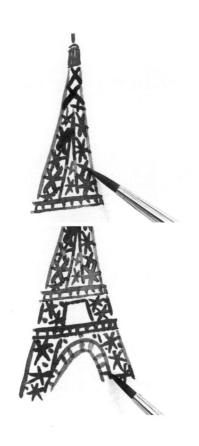

| 05 | 06 |
| 07 | 08 |

**05** 남보라색 별과 붉은 보라색 별이 맞닿아 두 가지 색이 자연스럽게 섞입니다.

**06** 몇몇 별은 연한 노란색으로 덧칠합니다. 🎨 신한 Professional Lemon Yellow

> **Tip** 두세 번 덧칠하다 보면 붓에 진한 색이 묻어나 노란색이 탁해질 거예요. 그럴 때는 붓을 깨끗이 헹구고 다시 노란색을 묻혀 진행합니다.

**07** 이제 에펠탑 하단을 그릴게요. 스케치 흔적을 따라 남보라색으로 윤곽을 그린 후 마찬가지로 안쪽에 별을 그려 넣습니다. 빈 공간에는 붉은 보라색으로 점을 찍어 주세요. 아치형 곡선 안쪽에는 짧은 선을 넣습니다.

**08** 하단의 별에도 군데군데 연한 노란색을 덧칠해 주세요.

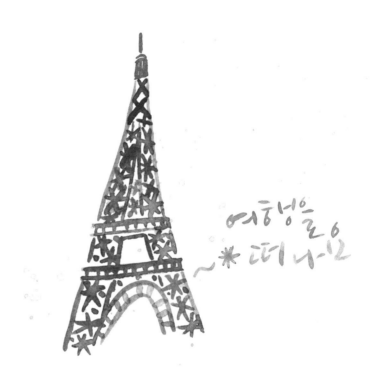

**09** 에펠탑 위로 노란색 물감을 뿌려 반짝이는 별빛을 표현합니다. 큰 붓에 물감과 물을 듬뿍 묻힌 후 다른 붓이나 연필 등으로 툭툭 쳐서 물감을 흩뿌려 주세요.

> **Tip** 손가락으로 붓촉을 튕기거나 칫솔에 물감을 묻힌 후 손가락 끝으로 솔을 눌러 튕겨 내듯 문지르는 방법으로도 물감을 흩뿌릴 수 있습니다. 붓의 크기가 클수록 점도 크게 만들 수 있으니 참고하세요.

**10** 노란색 물감이 완전히 마른 후에 캘리그라피를 넣으면 완성입니다. 밝은 청록색으로 글씨를 쓰고 남보라색으로 글씨 옆에 별을 하나 넣어 포인트를 주세요.

> 🎨 미젤로 미션 Turquoise Blue

189

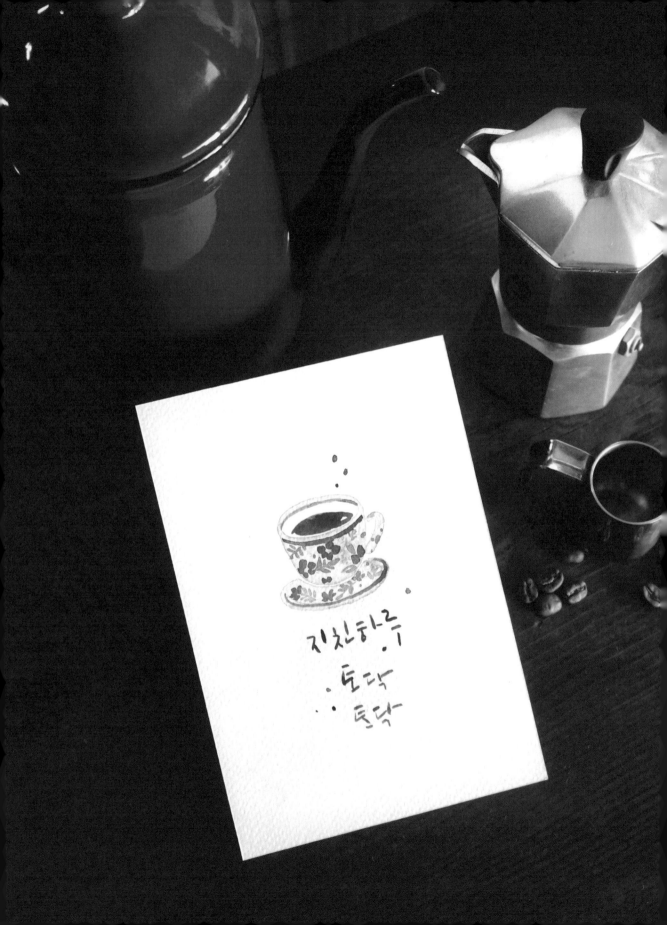

# 5

# 달콤한 하루

/

# 지친 하루 토닥토닥

방 안 깊숙이 들어온 햇살 한 자락에 느린 하루를 시작해요.
달콤한 라테 한 잔에 노곤한 피로가 싹 가시는 듯합니다. 오늘 하루도 수고했어요.

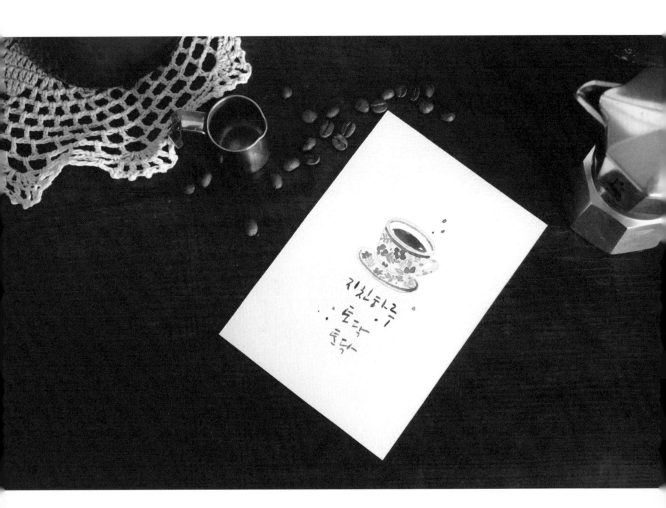

 |

| 01 | 02 |
| 03 | 04 |

**01** 연한 회색에 물을 많이 섞어 커피 잔을 그립니다. 붓을 세워 얇은 선으로 타원을 그려 주세요.

　　🖌 미젤로 미션 Grey of Grey

**02** 타원 아래로 커피 잔의 몸통을 둥글게 그리고 손잡이도 만들어 주세요. 몸통 안쪽을 채색한 후 물을 한 방울 떨어뜨립니다. 물이 번져 물감을 밀어내면서 커피 잔의 윤곽이 더욱 진해집니다. 커피 잔 아래쪽에는 간격을 살짝 두고 나란한 형태로 곡선을 넣어 주세요. 잔받침을 그릴 거예요.

**03** 잔받침을 그린 후 마찬가지로 물을 한 방울 톡 떨어뜨립니다.

**04** 물을 많이 섞은 갈색으로 잔에 커피를 채웁니다. 색을 전부 채우지 않고 여백을 살짝 남겨 두는 것이 좋아요. 🖌 신한 Professional Vandyke Brown

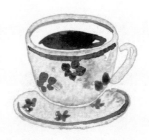

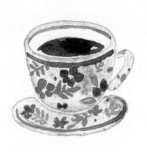

| 05 | 06 |
| 07 | 08 |

**05** 연한 회색 물감이 어느 정도 마른 후, 진한 청색으로 커피 잔과 잔받침에 선을 넣어 주세요. 선을 한 번에 이어서 그리기 힘들다면 두세 번 끊어서 그려도 괜찮습니다.

🌀 미젤로 미션 Ultramarine Deep

**06** 같은 색으로 커피 잔과 잔받침에 꽃무늬를 그려 넣습니다. 패턴처럼 보이도록 일정한 간격을 두고 그려 주세요.

**07** 물을 많이 섞어 연하게 발색한 후 꽃무늬 옆쪽에 작은 잎을 그려 넣습니다.

💡 진한 청색 계열은 무채색과 잘 어울립니다. 잘 어울리는 색 조합을 기억해 두었다가 다양한 그림에 활용해 보세요.

**08** 남색으로 캘리그라피를 넣은 후 주변에 점을 몇 개 찍어 꾸미면 완성입니다.

🌀 미젤로 미션 Shadow Violet

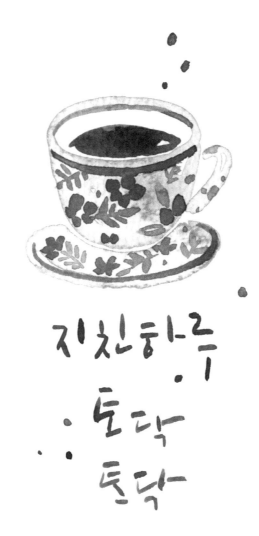

지친하루
토닥
토닥

# HAPPY BIRTHDAY

입안에서 사르르 녹는 생크림 위에 달콤함이 톡톡 터지는 딸기가 올라간 케이크 한입 어때요?
당신의 하루를 더욱 특별하게 만들어 줄 거예요.

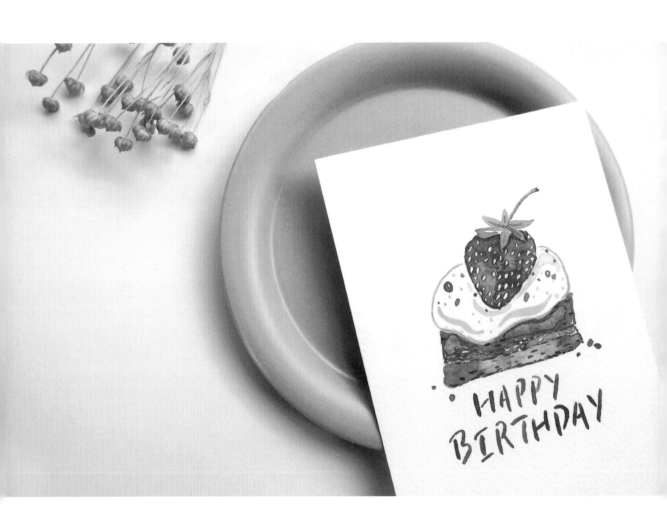

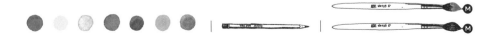

| 01 | 02 |
|----|----|
| 03 | 04 |

**01** 딸기와 생크림이 올라간 케이크를 간략히 스케치합니다. 딸기 꼭지는 별 모양처럼 그려 주세요.

**02** 스케치는 흔적만 남도록 가볍게 지워 주세요. 물을 많이 섞은 빨간색으로 딸기의 윤곽부터 그립니다. 안쪽은 위에서부터 '8' 모양을 그리며 내려가 콕콕 박혀 있는 딸기씨를 표현합니다.

🖌 미젤로 미션 Permanent Red Deep

**03** 딸기씨 모양을 좀 더 예쁘게 다듬고, 너무 작은 원은 색을 칠해 없애 주세요. 채색한 부분에 물을 한 방울 떨어뜨려 딸기 표면의 윤기를 표현합니다.

**04** 군데군데 연한 노란색을 살짝 덧칠해 더 맛있어 보이도록 만들어 주세요.

🖌 신한 Professional Lemon Yellow

🅣🅘🅟 몇 번 덧칠하다 보면 빨간색이 묻어나 물감이 주황색으로 변합니다. 그럴 때는 붓을 깨끗이 헹구고 다시 노란색을 묻혀 진행해 주세요.

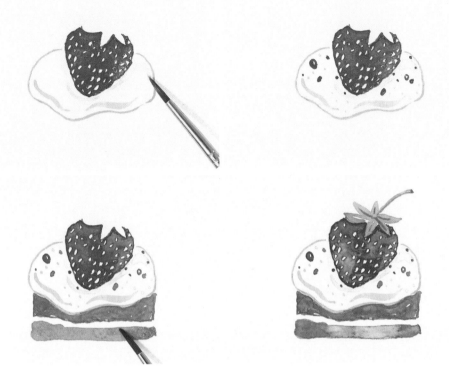

05   살구색으로 생크림의 윤곽을 그려 주세요. 안쪽에 물결 모양의 선을 넣어 입체감을 살립니다.
     딸기 아래쪽과 옆쪽에는 연하게 음영을 넣어 옴폭 파인 크림을 표현해 주세요.

     🎨 미젤로 미션 Jaune Brilliant No.1

     💡 살구색 물감이 없다면 주황색에 흰색과 소량의 노란색을 섞어 만들 수 있습니다.

06   같은 색으로 군데군데 점을 찍고 진한 분홍색으로 다양한 크기의 원을 그려 크랜베리를 만들어
     주세요. 🎨 미젤로 미션 Permanent Rose

07   황토색으로 케이크 시트를 두 장 그립니다. 시트와 시트 사이에 딸기잼을 그려 넣을 수 있도록
     공간을 비워 주세요. 시트에도 물을 한 방울씩 떨어뜨려 번짐 효과를 줍니다.

     🎨 미젤로 미션 Gold Brown

     💡 황토색에 연한 회색을 섞어 사용하면 톤이 낮춰져 상대적으로 딸기의 원색이 더욱 돋보입니다.

08   물감이 마를 동안 딸기 꼭지를 그립니다. 스케치 흔적을 따라 연두색으로 채색한 후 황록색으
     로 안쪽에 선을 그려 음영을 넣어 주세요. 🎨 신한 Professional Yellow Green, Olive Green

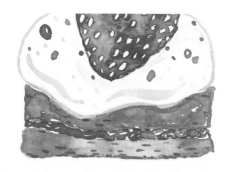

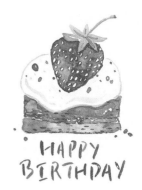

09 | 10

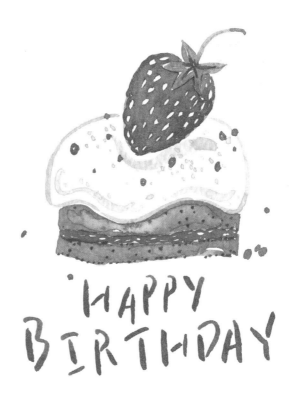

**09** 진한 분홍색으로 시트 중간에 딸기잼을 그립니다. 딸기씨를 그린 것처럼 타원을 촘촘히 그려 넣습니다. 진하게 발색한 황토색으로 시트에 짧은 점선을 넣어 질감도 표현해 주세요.

**10** 진한 분홍색으로 캘리그라피를 넣습니다. 케이크 아래쪽에 점을 몇 개 찍어 떨어진 크랜베리를 표현하면 완성입니다.

> 🄣ⁱ 이번에는 글씨를 중앙에 정렬해 보았어요. 글자 수가 많을 때는 글줄이 삐뚤어지지 않도록 연필로 먼저 써 보는 것도 좋습니다. 글자의 획을 띄어 쓰면 귀여운 느낌이 더욱 살아납니다.

# 마음이 사르르

이리 치이고 저리 치이고, 달콤한 위로가 필요한 시간!
무지개처럼 알록달록한 아이스크림을 그려 보세요. 빨주노초파남보, 원하는 색을
하나씩 고르다 보면 어느새 마음까지도 사르르 녹는답니다.

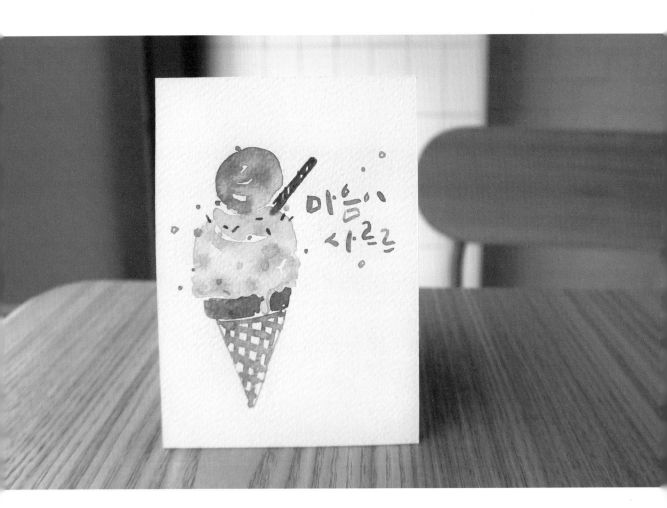

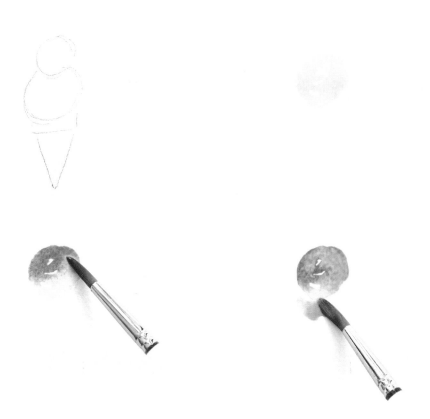

**01** 겹쳐진 원 두 개와 아이스크림콘을 연필로 간략히 스케치합니다.

**02** 스케치는 흔적만 남도록 가볍게 지워 주세요. 물을 많이 섞은 노란색으로 붓을 빙글빙글 돌려 가며 맨 위쪽 원을 채색합니다. 자연스럽게 여백이 남도록 칠해 주세요.

🖌 미젤로 미션 Naples Yellow

**03** 원의 위쪽을 주황색으로 가볍게 덧칠합니다. 여백은 그대로 남겨 둘게요. 🖌 미젤로 미션 Orange

**04** 아래쪽 원의 윗부분을 멜론색으로 채색합니다. 붓을 눕혀서 노란색 원과 살짝 닿아 색이 번지 도록 가볍게 칠해 주세요. 마찬가지로 여백을 일부 남겨 둡니다. 🖌 미젤로 미션 Melon Green

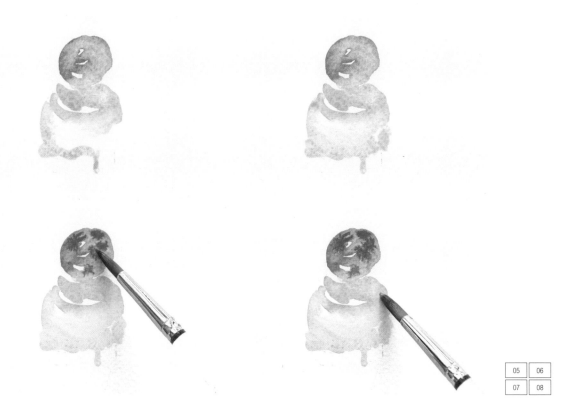

**05** 아랫부분은 하늘색으로 테두리부터 그린 후 안쪽을 채색합니다. 스케치에는 없는, 아이스크림 이 흘러내리는 부분도 자유롭게 표현해 주세요. 🖌 미젤로 미션 Blue Grey

**06** 하늘색과 멜론색이 자연스럽게 섞이도록 가볍게 여러 번 칠해 주세요.

**07** 진한 분홍색으로 위쪽 아이스크림에 점을 콕콕 찍어 주세요. 물을 많이 사용했던 곳이라 붓이 살짝만 닿아도 색이 퍼져 나갑니다. 🖌 미젤로 미션 Permanent Rose

**08** 멜론색 위에는 노란색 점을 콕콕 찍어 주세요.

| 09 | 10 |
| 11 | 12 |

**09** 하늘색 위에는 보라색으로 점을 찍어 연하게 색을 퍼뜨립니다. 🖌 신한 Professional Violet

**10** 진한 갈색으로 아이스크림에 꽂힌 기다란 막대과자를 비스듬히 그립니다. 테두리부터 그린 후 안쪽은 사선으로 여백을 조금씩 남겨 두며 칠해 주세요. 황토색으로 콘 윗부분의 테두리도 그려 주세요. 🖌 신한 Professional Brown, 미젤로 미션 Gold Brown

**11** 콘 윗부분을 채색한 후 아래쪽은 스케치 안쪽에 사선으로 격자무늬를 넣어 콘을 묘사합니다.

**12** 같은 색으로 콘 바깥쪽에 얇은 선을 넣어 테두리를 만듭니다.

> 🅣 콘 윗부분을 보면 왼쪽은 조금 연하게, 오른쪽은 조금 진하게 칠해졌어요. 채색 시 물의 양 때문에 자연스럽게 농담이 생긴 것이죠. 그래서 연한 쪽에 격자무늬를 넣으며 덧칠해 진한 쪽과 다시 톤을 맞추었어요. 이렇게 물의 양에 따라 농담의 차이가 발생할 경우 추가로 디테일을 넣어 균형을 잡아 보세요.

| 13 | 14 |
|----|----|
| 15 | 16 |

**13** 아이스크림의 물감이 완전히 말랐다면 진한 분홍색으로 아이스크림 안쪽에 점을 찍습니다. 보라색 점도 군데군데 추가해 주세요.

**14** 추가한 점 중 몇 개에 마른 붓을 가져다 댑니다. 물기를 빨아들여 투명한 느낌으로 표현됩니다.

**15** 진한 갈색으로 아래쪽 아이스크림에 초코칩을 몇 개 그려 넣습니다. 아이스크림이 흘러내리는 부분은 물을 적게 섞어 진하게 발색한 하늘색으로 음영을 넣어 입체감을 살려 주세요.

**16** 진한 분홍색으로 캘리그라피를 넣습니다. '사르르'는 높낮이를 각각 다르게 써서 녹아내리는 듯한 느낌을 형상화해 주세요. 또한 모음 'ㅏ'의 가로획은 점으로 짧게 처리하고 획마다 농담을 조절하며 천천히 씁니다. 주변에 작은 원을 그려 넣으면 마음까지 사르르 녹이는 달콤한 아이스크림이 완성됩니다.

마음이 시원

# 여름아 부탁해

"감사하는 사람의 마음속은 영원한 여름이리라" - 셀리아 댁스터

또다시 여름입니다. 무더위에 지치기도 하지만 오히려 행복한 추억을 만들 수 있는 계절이기도 해요.

파스텔 톤의 한여름 밤, 잔잔한 파도 소리, 그윽한 풀 내음, 신나는 여름휴가까지.

그리고 이 모든 순간에 달콤한 수박이 빠질 수 없겠죠?

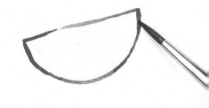

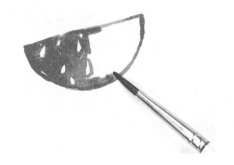

| 01 | 02 |
| 03 | 04 |

**01** 연필로 비스듬하게 수박을 스케치합니다. 수박씨는 수박을 채색하는 과정에서 크기가 작아질 수 있으므로 조금 크게 그립니다.

**02** 스케치는 흔적만 남도록 가볍게 지워 주세요. 진한 분홍색에 물을 많이 섞어 과육의 윤곽부터 그립니다. 윤곽이 먼저 말라 버리지 않도록 물을 충분히 사용해 주세요.

　🖌 미젤로 미션 Permanent Rose

**03** 수박씨는 흰 여백으로 남겨 두며 안쪽을 채색합니다.

　Tip 먼저 그린 수박의 윤곽이 말라서 채색 시 경계가 생긴다면 붓으로 가볍게 문질러 없애 주세요.

**04** 채색 후 물을 한두 방울 떨어뜨리고 연한 노란색으로 콕콕 찍어 가며 일부만 덧칠합니다.

　🖌 신한 Professional Lemon Yellow

　Tip 과일을 그릴 때 물방울을 떨어뜨리면 촉촉한 과즙처럼 보입니다.

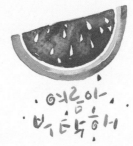

| 05 | 06 |
| 07 | 08 |

**05** 과육과 간격을 두고 연두색으로 얇게 수박 껍질을 그려 주세요. 🖌 신한 Professional Yellow Green

**06** 연두색 물감이 마르기 전, 초록색으로 바깥쪽에 얇은 선을 하나 더 그립니다. 연두색 선과 서로 만나기도 하고 떨어지기도 하면서 두 색이 자연스럽게 섞이도록 만들어 주세요.
🖌 신한 Professional Sap Green

**07** 초록색으로 아래쪽에 캘리그라피를 넣습니다. 'ㅇ' 획을 안쪽으로 빙글빙글 말려 들어가도록 써서 이글거리는 한여름의 태양을 형상화합니다.

**08** 진한 분홍색으로 글씨 주변에 작은 삼각형 모양의 점을 찍으면 완성입니다.

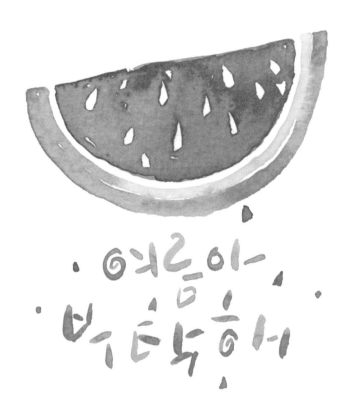

여름이
버틸힘

*Watercolor*     *Calligraphy*

# 지금 내게 필요한 건

언제나 힘이 되어 주는 당신은 나의 비타민!

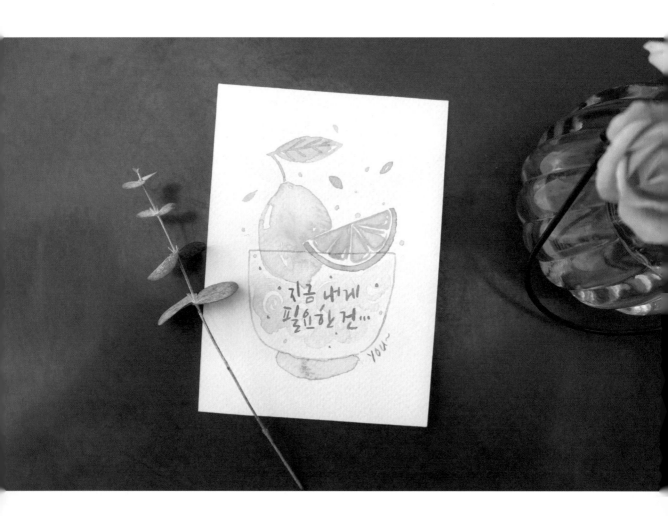

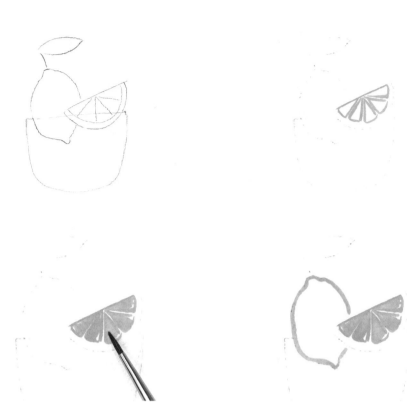

**01** 연필로 유리 볼과 레몬을 스케치합니다. 레몬 단면의 윤곽은 앞서 그려 본 수박과 비슷하지만 안쪽에 부챗살 모양으로 선을 네 개 그어 과육을 다섯 조각으로 나누어 주세요.

**02** 스케치는 흔적만 남도록 가볍게 지웁니다. 노란색에 연한 노란색을 조금 섞어 레몬의 과육을 한 조각씩 그려 주세요. 과육 사이사이에 간격을 남겨 두는 것이 중요합니다.

🖌 신한 Professional Permanent Yellow Deep, Lemon Yellow

💡 Lemon Yellow는 채도가 높아 윤곽을 또렷하게 만들지 못합니다. 윤곽을 그릴 때는 Lemon Yellow에 좀 더 진한 색인 Permanent Yellow Deep을 섞어서 사용합니다.

**03** 여백을 조금씩 남겨 두면서 과육을 채색하고 물도 한두 방울 떨어뜨립니다.

**04** 뒤쪽의 레몬도 윤곽부터 그립니다.

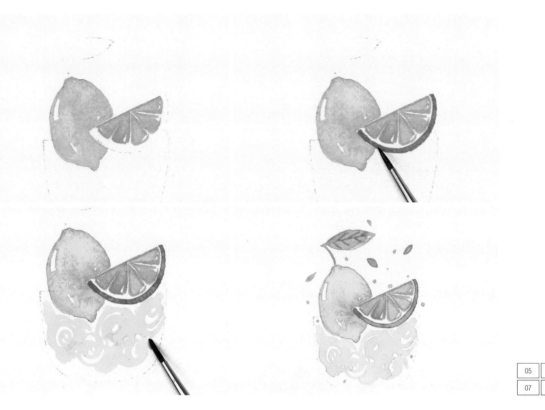

| 05 | 06 |
|----|----|
| 07 | 08 |

**05** 레몬은 광택 부분을 남겨 두고 채색합니다. 단면과 겹치는 곳은 간격을 살짝 띄어 칠해 주세요. 채색 후에는 군데군데 물방울을 떨어뜨립니다. 단, 물을 너무 많이 사용하면 종이가 울 수 있으니 주의하세요.

> 🔵 가장 밝게 보이는 하이라이트(Highlight) 부분을 여백으로 남겨 두고 채색하면 더욱 탐스러운 과일을 표현할 수 있습니다.

**06** 과육과 간격을 두고 주황색으로 레몬 껍질을 그립니다. 물도 한두 방울 떨어뜨려 주세요.

> 🖌 미젤로 미션 Orange
>
> 🔵 앞서 가벼운 노란색을 주로 사용했기 때문에 껍질 색은 조금 무겁게 바꿔 봅니다. 색을 바꾸면 형태를 구분하기도 쉬워요.

**07** 연한 노란색에 진한 노란색을 조금 섞어 유리 볼 안쪽에 나선형 무늬를 여러 개 그려 주세요. 군데군데 물방울도 떨어뜨립니다. 그 후 붓을 깨끗이 헹궈 몇 군데만 그림의 경계를 풀어 주세요.

**08** 스케치 흔적을 따라 연두색으로 레몬의 잎을 그립니다. 주변에 흩날리는 작은 잎도 몇 개 그려 주세요. 물감이 마르면 황록색으로 잎맥을 그려 넣습니다. 노란색 점도 여러 개 찍어 꾸며 주세요.

> 🖌 신한 Professional Yellow Green, Olive Green

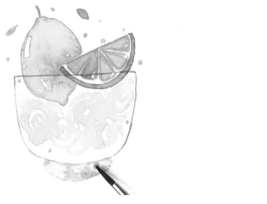
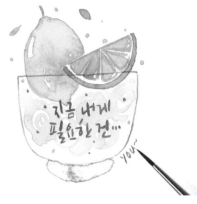

09  10

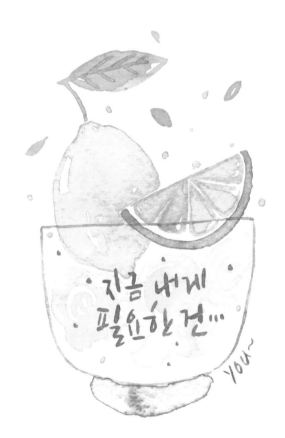

**09** 연한 회색으로 유리 볼을 그리고 노란빛 회색으로 아래쪽에 그림자를 넣어 주세요. 그림자에는 물도 몇 방울 떨어뜨립니다. 🖌 미젤로 미션 Grey of Grey, Yellow Grey

**10** 노란색 물감이 완전히 마른 후, 유리 볼 안쪽에 주황색으로 캘리그라피를 넣고 주변에 점도 몇 개 더 찍어 주세요. 그림 옆쪽으로 수줍게 'you~'를 써 넣으면 완성입니다.

*Watercolor*

# 수채 캘리그라피,
# 더욱 반짝거리다

*Calligraphy*

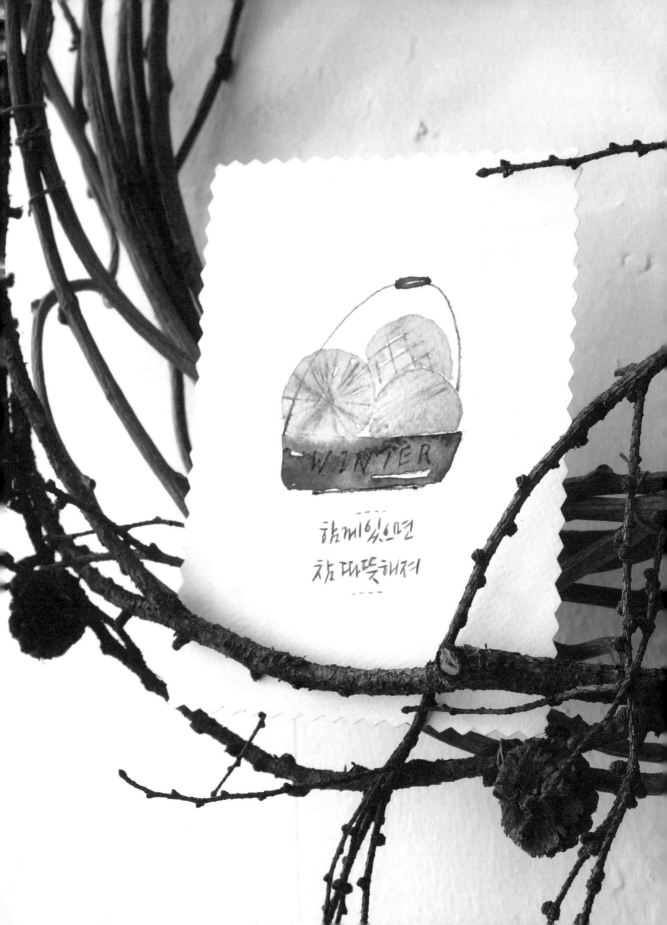

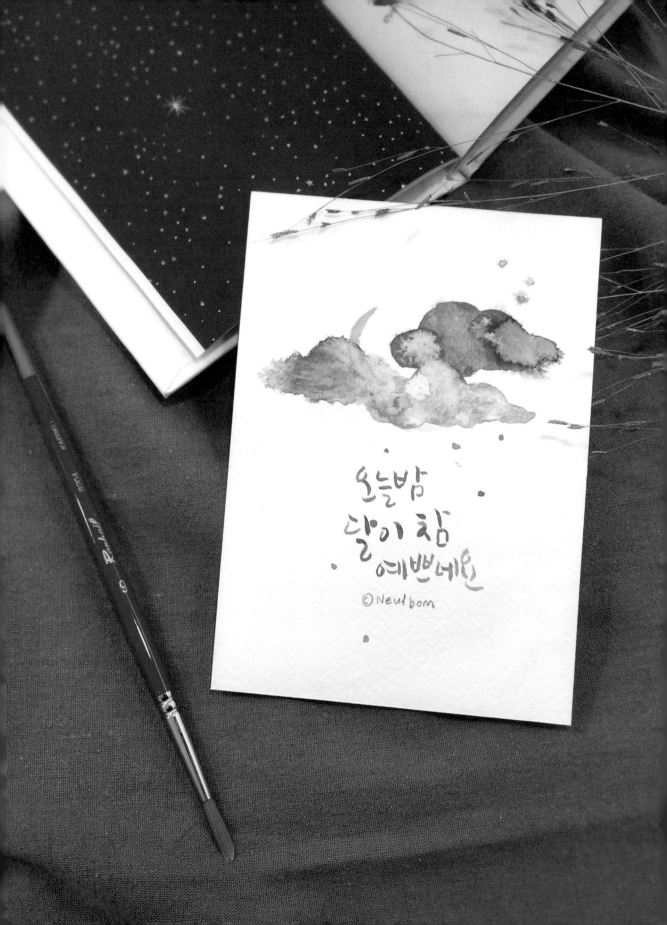

# 1

# 워터스프레이 활용하기

우산·잠시 쉬어 가도 괜찮아

달빛 구름·오늘 밤 달이 참 예쁘네요

# 잠시 쉬어 가도 괜찮아

톡톡톡. 우산을 두드리는 빗소리가 잠시 쉬어 가라는 노크 소리로 들릴 때가 있습니다.

타오르는 열정에도 중간중간 휴식이 필요해요. 잠시 마음을 비우고 비 오는 날의 풍경을 떠올려 봅니다.

궂은 비가 그치고 나면 따뜻한 햇살이 다시 포근하게 안아 줄 거예요.

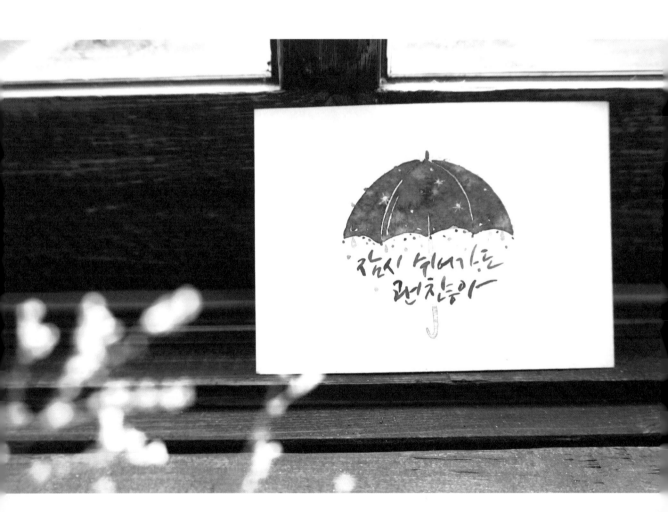

**워러스프레이**

**300웅 이상의 종이**

(물을 많이 사용하는 작업이므로 반드시
300웅 이상의 종이에 그려야 합니다.)

 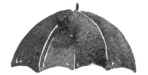

| 01 | 02 |
|----|----|
| 03 | 04 |

**01** 우산대와 손잡이를 제외한 우산 윗부분을 스케치합니다.

**02** 스케치는 흔적만 남도록 가볍게 지워 주세요. 남색에 검은색을 아주 조금 섞어 우산의 원단을
한 면씩 그립니다. 물을 듬뿍 묻혀 테두리부터 그린 후 안쪽을 채색해 주세요.

　🖌 미젤로 미션 Shadow Violet, 신한 Professional Black

　💧 테두리를 그린 후 바로 채색하지 않으면 물감이 말라 버려 채색 시 경계가 생길 수 있습니다. 테두리의 물감이 금세 마
르지 않도록 물을 충분히 사용해 주세요.

**03** 간격을 조금씩 두고 각 면을 같은 방법으로 계속 채색합니다.

**04** 우산의 원단을 전부 채색한 후 각 면 사이의 여백이 좀 더 자연스럽게 보이도록 일부만 색을 칠
해 주세요. 우산 꼭지도 짧게 그려 줍니다.

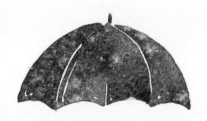
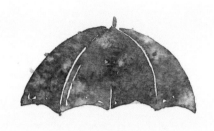

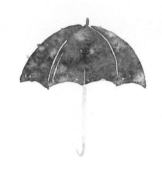

| 05 | 06 |
| 07 | 08 |

**05** 이제 워터스프레이를 뿌려 비 맞은 우산을 만들어 봅니다. 시간이 지날수록 서서히 더 번지기 때문에 워터스프레이는 가볍게 한 번만 뿌려 주세요.

> **Tip** 시중에 판매하는 스프레이 공병에 직접 물을 담아 사용합니다. 일반 스프레이는 분무 범위가 너무 넓기 때문에 좁게 분무하는 미니 사이즈를 사용하는 것이 좋아요. 그림의 윤곽선이 번질 경우 휴지로 가볍게 눌러 정리해 주세요.

**06** 물이 닿아 하얘진 부분을 위주로 연한 분홍색 점을 콕콕 찍어 넣습니다. 워터스프레이를 사용한 직후이므로 작게 점을 찍어도 색이 넓게 퍼져 나갈 거예요. 🖌 미젤로 미션 Brilliant Pink

**07** 연한 회색으로 우산대와 손잡이를 그립니다. 캘리그라피를 넣을 예정이므로 연하게 그려 주세요.
🖌 미젤로 미션 Grey of Grey

**08** 남보라색에 검은색을 아주 조금 섞어 차분한 느낌으로 글씨를 씁니다. 🖌 미젤로 미션 Blue Violet

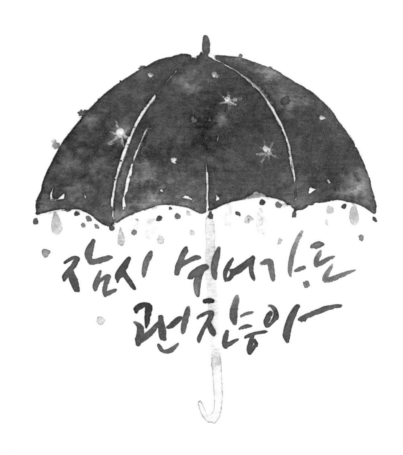

**09** 흰색으로 우산 위에 점을 찍고 별 모양도 몇 개 그려 주세요. 흰색 물감에 물을 조금만 묻혀 불투명하게 표현합니다. 🖌 신한 Professional White

**10** 연한 회색으로 우산 아래쪽에 빗방울을 그리고 남보라색으로 점을 찍어 꾸미면 완성입니다.

# 오늘 밤 달이 참 예쁘네요

예쁜 달이 뜨면 누구에게라도 그 소식을 전하고 싶어집니다.

늦은 밤, 어둠 속 구름 사이로 살며시 스며든 달빛을 그려 볼까요?

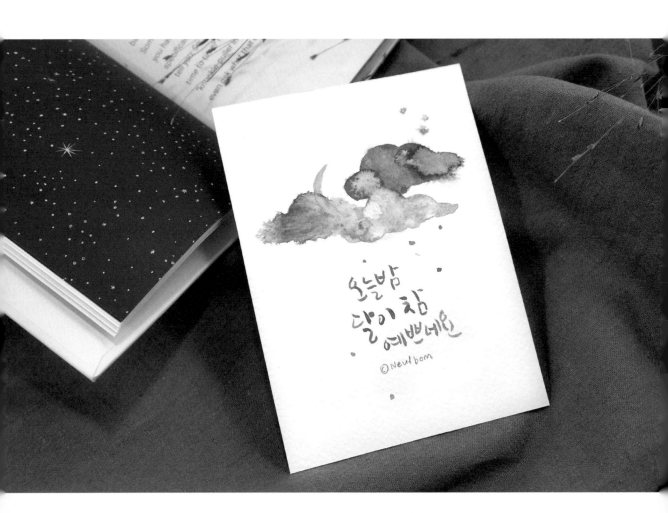

### 300g 이상의 종이

(물을 많이 사용하는 작업이므로 반드시 300g 이상의
종이에 그려야 합니다.)

| 워러스프레이 |

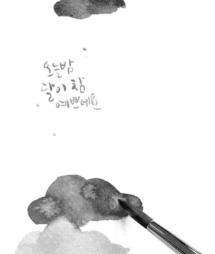

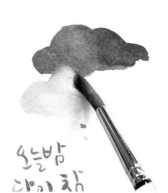

| | |
|---|---|
| 01 | 02 |
| 03 | 04 |

**01** 캘리그라피부터 써 봅니다. 보라색을 붓촉 전체에 묻힌 후 붓촉 끝에만 남보라색을 더 묻혀 그러데이션 효과가 나타나도록 글씨를 씁니다. 주변에 점도 몇 개 찍어 주세요.

🖌 미젤로 미션 Violet Grey, Blue Violet

**02** 물을 많이 섞은 남보라색으로 글씨와 조금 떨어진 위쪽에 구름을 그립니다.

**03** 아래쪽에 두 번째 구름을 그립니다. 물을 많이 섞은 하늘색으로 남보라색 구름과 살짝 겹치도록 그려 주세요. 아직 물감이 마르지 않아 남보라색이 자연스럽게 밀려날 거예요.

🖌 미젤로 미션 Blue Grey

**04** 하늘색 구름을 완성한 후 남보라색 구름에 하늘색 점을 콕콕 찍어 주세요. 물감이 덜 마른 곳을 위주로 진행합니다.

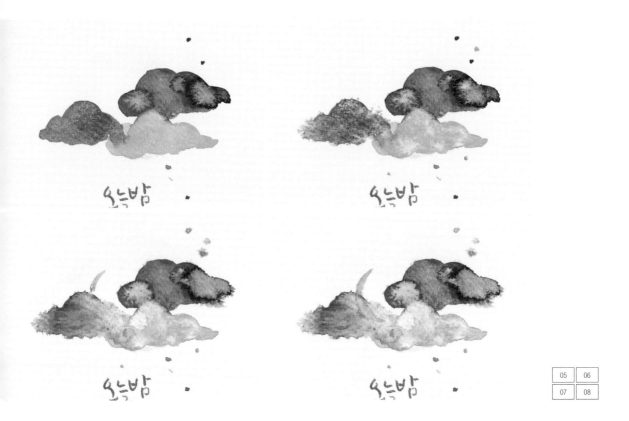

| 05 | 06 |
| 07 | 08 |

**05** 3번과 같은 방법으로 하늘색 구름과 살짝 겹치도록 보라색으로 구름을 그립니다. 주변에 점도 몇 개 찍어 주세요.

**06** 워터스프레이로 구름에 물을 뿌립니다. 물이 닿으면서 우연히 번지는 효과를 지켜보세요. 물기가 마르는 동안 너무 하얘진 부분이 있다면 다시 색을 채우고, 구름 주변에 하늘색 점도 몇 개 찍어 주세요.

> **Tip** 워터스프레이를 뿌릴 때는 그림 바깥쪽을 손으로 살짝 가려 그림 안쪽에만 물이 뿌려지도록 하는 것이 좋습니다. 그림과 너무 가까운 곳에서 뿌리거나 혹은 그림을 벗어난 부분에 뿌리면 형태가 망가질 수 있으니 주의합니다. 만약 형태가 망가진 부분이 있다면 휴지로 가볍게 눌러 정리해 주세요.

**07** 구름이 완전히 마르기 전에 달을 그립니다. 살짝 덜 말랐을 때 그려야 구름에 가려져 은은하게 번지는 달빛을 표현할 수 있어요. 노란색으로 달 끝이 뭉툭해지지 않도록 주의하면서 얇은 초승달의 절반만 먼저 그려 주세요. 🖌 신한 Professional Permanent Yellow Deep

**08** 붓에 남아 있는 물감으로 나머지 반을 그려 넣으면 달빛을 머금은 구름이 완성됩니다.

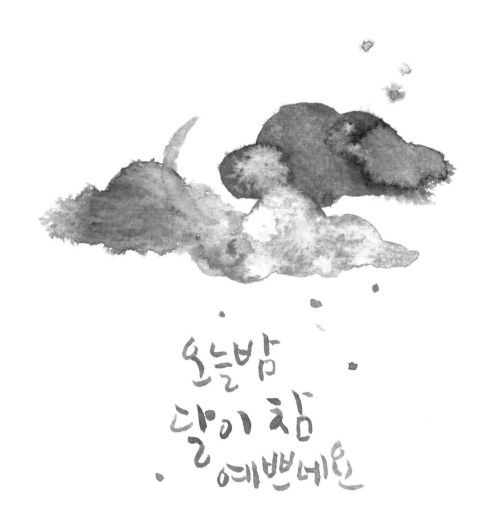

오늘밤
달이 참
예쁘네요

# 2

# 소금 뿌리기

마카롱·달콤한 나의 하루

안개꽃·오늘을 사랑하라

# 달콤한 나의 하루

일상에서 쉽게 구할 수 있는 소금으로 재미있는 수채 효과를 얻을 수 있어요.
알록달록한 마카롱, 더 맛있게 보이도록 그려 볼까요?

     │ 소금

228

01  02
03

**01** 연한 분홍색에 물을 많이 섞어 타원을 그립니다. 붓을 빙글빙글 돌려 가며 작은 원을 그리다가 점차 바깥쪽으로 윤곽을 다듬어 주세요. 자연스럽게 생긴 흰 여백은 남겨 둡니다.

🖌 미젤로 미션 Brilliant Pink

**02** 필링이 들어갈 부분을 비워 두고 아래쪽 _꼬끄_도 그려 주세요. 완성된 _꼬끄_ 두 개의 중앙 부분에 진한 분홍색을 가볍게 덧칠합니다. 🖌 미젤로 미션 Permanent Rose

**03** 노란색으로 타원형 _꼬끄_의 오른쪽 상단과 왼쪽 하단 테두리를 따라 덧칠해 주세요. 아래쪽 _꼬끄_에도 양쪽 끝부분을 위주로 살짝 덧칠합니다. 🖌 신한 Professional Permanent Yellow Deep

04 05
06

04 물을 많이 섞은 라벤더색으로 왼쪽에 마카롱을 하나 더 그립니다. 분홍색 마카롱과 살짝 맞닿
   아 색이 자연스럽게 섞이도록 만들어 주세요.  🖌 미젤로 미션 Lavender

05 마찬가지로 필링이 들어갈 부분을 비워 두고 아래쪽 꼬끄를 그립니다.

06 라벤더색 꼬끄에는 멜론색을 가볍게 덧칠해 물감을 퍼뜨립니다.  🖌 미젤로 미션 Melon Green

07

08    09

**07** 그림에 소금을 뿌려 마카롱의 질감을 표현해 볼게요. 물감이 마르기 전, 그림 위로 소금을 조금
만 뿌립니다. 물감이 마르지 않아 촉촉한 부분을 위주로 뿌려 주세요. 소금이 물감을 흡수하면
서 마치 눈꽃 같은 독특한 무늬를 만들어 냅니다.

    **Tip** 물감이 말랐다면 물을 많이 섞어 부분적으로 가볍게 덧칠한 후 소금을 뿌립니다. 시간이 지나면서 효과가 더욱 나타나
므로 소량만 뿌려 주세요. 소금을 뿌린 후에는 10분 정도의 건조 시간이 필요합니다.

**08** 소금 뿌린 물감이 마를 동안 캘리그라피를 넣습니다. 붉은 보라색으로 '달콤한'부터 써 주세요.

    🖌 미젤로 미션 Red Violet

    **Tip** 글씨에 다른 색을 덧칠할 경우 물감이 마르지 않도록 문장을 조금씩 끊어서 진행하는 것이 좋습니다.

**09** 물감이 마르지 않은 획을 노란색으로 군데군데 덧칠합니다. 이때 노란색이 글자의 테두리 바깥
으로 나가지 않도록 글씨를 쓴 붓보다 좀 더 얇은 붓을 사용하면 더욱 좋습니다.

**10** 같은 방법으로 캘리그라피를 완성합니다. 글씨 위쪽에 따옴표를 넣어 꾸며도 좋아요.

**11** 연한 분홍색과 라벤더색으로 주변에 하트와 작은 원을 그려 넣어 배경을 채웁니다.

**12** 연한 분홍색과 라벤더색으로 마카롱의 필링을 각각 채워 주세요. 필링 위에 물도 한 방울 톡 떨어뜨립니다. 마지막으로 소금을 제거해 주면 완성입니다.

> **Tip** 손으로 쓸어 내듯 종이 위의 소금을 제거하면 종종 물감을 흡수한 소금이 덜 말라 그림을 망칠 수 있어요. 완전히 말랐는지 확인한 후 가볍게 떨어내 제거해 주세요.

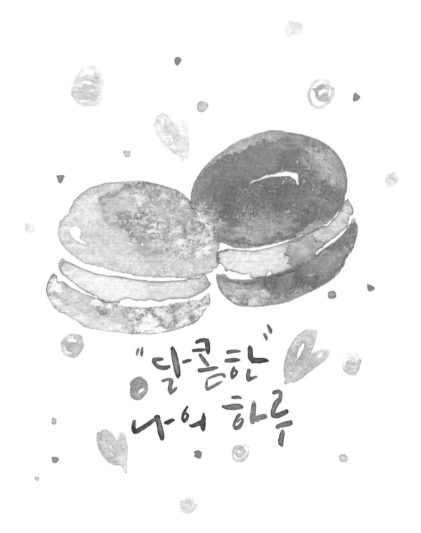

"달콤한
나의 하루

# 오늘을 사랑하라

작은 동그라미들을 모아 쉽고 간단하게 꽃다발을 만들어 볼까요?

소금이 닿는 순간 예쁜 안개꽃으로 변할 거예요.

 소금

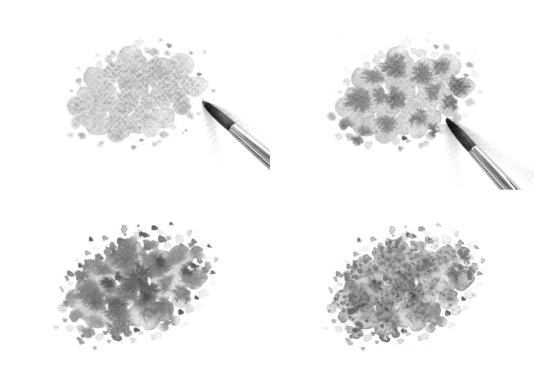

01 02
03 04

**01** 연한 분홍색에 물을 많이 섞어 동전 정도의 크기로 원을 여러 개 뭉쳐서 그립니다. 계속해서 원
을 그리다 보면 자연스럽게 흰 여백이 생깁니다. 이어서 바깥쪽에 작은 점을 군데군데 찍어 주
세요. 뒤에서 소금을 뿌리기 전까지 물감이 마르지 않도록 물을 충분히 사용합니다.

🎨 미젤로 미션 Brilliant Pink

**02** 진한 분홍색에 물을 많이 섞어 그림을 콕콕 찍어 주세요. 🎨 미젤로 미션 Permanent Rose

**03** 나머지 부분에 좀 더 진하게 색을 올리고 주변에 작은 점을 찍어 주세요.

**04** 그림에 소금을 뿌려 주세요. 마카롱을 그릴 때와는 달리 전체적으로 소금을 많이 뿌려 질감을
더욱 살립니다.

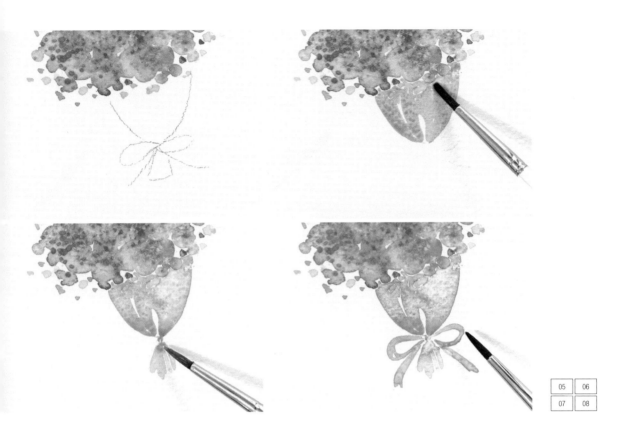

| 05 | 06 |
| 07 | 08 |

**05** 물감이 마르는 동안에 연필로 꽃다발의 포장지를 스케치합니다. 리본도 그려 주세요.

**06** 스케치는 흔적만 남도록 가볍게 지우고, 라벤더색으로 포장지를 채색합니다. 채색 후에는 물방울을 떨어뜨려 번짐 효과를 주세요. 🌸 미젤로 미션 Lavender

**07** 하늘색으로 리본을 가운데부터 그려 나갑니다. 라벤더색과 살짝 닿아 색이 번지도록 만들어 주세요. 🔵 미젤로 미션 Blue Grey

**08** 리본을 완성한 후에도 물을 몇 방울 떨어뜨려 주세요.

🔴Tip 연한 색에는 물방울을 떨어뜨려 테두리를 진하게 만들어 주는 것이 좋습니다.

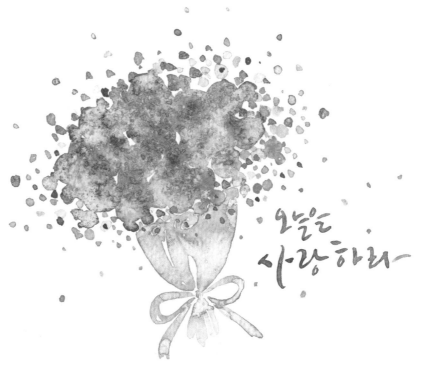

**09** 포장지의 물감이 어느 정도 마르면 연한 분홍색으로 포장지 윗부분을 콕콕 찍어 일부 덧칠합니다.

🄣 색이 번져 나가는 범위를 줄이기 위해 물감이 조금 마른 후 진행합니다.

**10** 바깥쪽에 분홍색 점을 좀 더 추가해 꽃다발을 풍성하게 만듭니다. 연보라색으로 캘리그라피를 넣고 글씨 주변에도 작은 점을 찍어 꾸며 주세요. 완전히 마른 소금을 제거하면 안개꽃 완성입니다. 🎨 미젤로 미션 Lilac

🄣 소금이 닿으면서 안개꽃이 된 것처럼 다른 꽃을 그릴 때에도 다양하게 소금을 활용할 수 있습니다. 소금은 눈 결정체로 보이기도 해서 동백꽃이나 매화처럼 눈 속에서 피어난 꽃에도 잘 어울립니다.

WINTER

함께있으면
참따뜻해져

# 3

# 색연필 활용하기

/

뜨개질 · 함께 있으면 참 따뜻해져

크리스마스 리스 · Merry Christmas

# 함께 있으면 참 따뜻해져

동글동글 따뜻함이 느껴지는 실몽당이를 그려 봅니다.
색연필로 실의 가닥을 표현하면 털실의 포근한 질감을 더욱 잘 나타낼 수 있어요.
또 다른 느낌을 만들어 주는 수채색연필의 매력 속으로 빠져 볼까요?

| 01 | 02 |
| 03 | 04 |

**01** 연필로 손잡이가 달린 바구니와 그 안에 들어 있는 실몽당이 세 개를 그립니다.

   🔵 수채색연필로 스케치한 후 같은 색 물감으로 채색해도 좋습니다. 스케치를 따로 지울 필요 없이 채색 후에는 스케치 선이 잘 보이지 않아 편리합니다.

**02** 스케치는 흔적만 남도록 가볍게 지워 주세요. 수채색연필로 실몽당이 안쪽에 털실 가닥을 간략히 그려 넣습니다. 선을 여러 번 덧그어 진하게 만들어 주세요. 실의 가닥은 다양한 형태로 표현합니다. 🖍 파버카스텔 Light Magenta, Light Violet, Light Ultramarine

**03** 라벤더색 물감으로 실몽당이 하나를 채색합니다. 이때 붓을 세게 눌러 칠하면 수채색연필이 녹아 앞서 그린 선이 전부 사라질 수 있으니 가볍게 칠해 주세요. 실몽당이의 일부는 채색하지 않고 남겨 둡니다. 🔵 미젤로 미션 Lavender

**04** 채색 중인 실몽당이의 중앙에 물을 한 방울 떨어뜨립니다. 나머지 부분은 물감 없이 물로만 채색해 볼게요.

   🔵 수채색연필로 그림을 그린 후 깨끗한 물에 적신 붓으로 문질러 주면 물감 없이도 수채 효과를 나타낼 수 있어요. 수채색연필과 워터브러시만으로 야외에서도 간편하게 수채화를 즐길 수 있는 방법입니다.

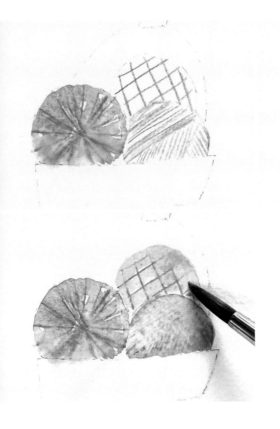

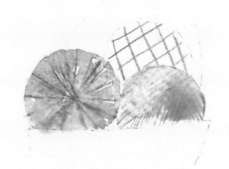

**05** 채색하지 않은 부분은 붓으로 물을 문질러 수채색연필을 녹여 주세요. 색연필이 녹으면서 물감 역할을 하며, 그 대신 앞서 그린 선은 흐릿해집니다.

> **Tip** 색연필 선을 남겨 두기도 하고 뭉개기도 하면서 변화를 주는 것이 좋아요. 만약 물감으로 채색하지 않고 물로 색연필을 녹이는 방법으로만 색을 채울 경우에는 색연필 선이 좀 더 진해야 합니다.

**06** 다음 실몽당이는 노란빛 회색으로 색연필 선을 뭉개듯 칠해 주세요. 연보랏빛 색연필이 녹으면 서 자연스럽게 보랏빛 회색으로 채색됩니다. 🖌 미젤로 미션 Yellow Grey

**07** 마지막 실몽당이는 연한 분홍색으로 채색합니다. 가운데는 가볍게 칠하고 가장자리는 손에 힘 을 주어 색연필 선을 뭉개듯 칠해 주세요. 🖌 미젤로 미션 Shell Pink

> **Tip** 서로 다른 계열의 색이라도 색연필과 함께 사용하면 완전히 번지거나 섞이지 않고 색이 유지되므로 부담 없이 그릴 수 있습니다.

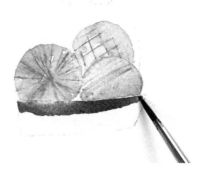 

08  09
10

**08** 진한 갈색으로 바구니를 채색합니다. 붓을 눕힌 채 쭉 그어 윗부분부터 칠해 주세요. 붓이 실몽 당이와 살짝 맞닿아 지나가면 색이 자연스럽게 번집니다. 🖌️ 신한 Professional Brown

**09** 자연스럽게 흰 여백을 조금 남겨 가며 나머지 부분도 칠한 후 물을 두세 방울 떨어뜨립니다.

**10** 물감이 마르지 않은 상태에서 진한 갈색 수채색연필로 원하는 문구를 써 주세요.

✏️ 파버카스텔 Van Dyck Brown

🅣🅘🅟 물기가 있는 종이에 수채색연필을 사용하면 색연필 끝이 녹아 물러지면서 더욱 진한 색으로 표현할 수 있습니다. 힘을 조금만 줘도 쉽게 발색할 수 있으니 참고해 주세요.

11 12
13

**11** 이어서 같은 색으로 바구니 바닥에 선을 하나 그어 넣고 손잡이도 그려 주세요. 물이 닿아 물러진 색연필은 더욱 진하게 발색되기 때문에 또 다른 느낌으로 사용할 수 있습니다.

**12** 손잡이 가운데의 뭉툭한 부분은 진한 갈색 물감으로 그려 주세요.

**13** 같은 색의 색연필로 캘리그라피를 넣고, 위아래로 스티치 모양의 점선을 그려 꾸미면 완성입니다.

함께있으면
참 따뜻해서

# Merry Christmas

크리스마스를 기다리며 리스를 그려 볼까요?
엽서 사이즈로 작게 그려 카드로 써도 좋고 크게 그려 인테리어 소품으로 활용해도 좋아요.
설레는 크리스마스, 모두들 선물 같은 하루를 보내길!

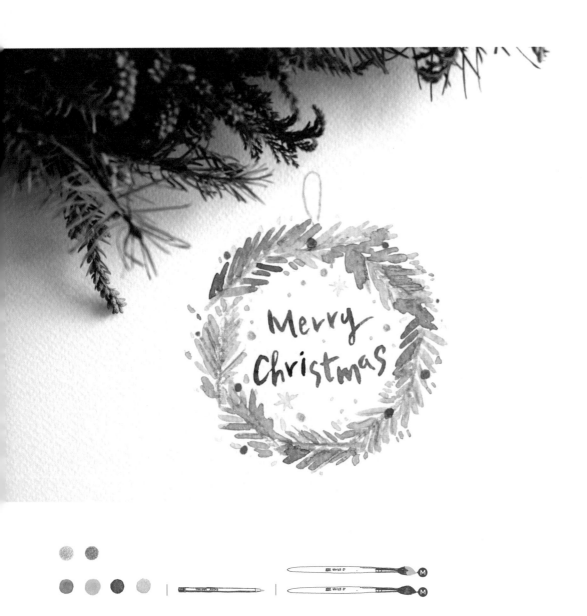

| 01 | 02 |
|----|----|
| 03 | |

**01** 연녹색 수채색연필로 짧은 직선을 시계 방향으로 그려 가며 팔각형 모양의 리스 틀을 만듭니다. 선이 너무 얇지 않도록 여러 번 덧그어 두께를 조절해 주세요.

　✏ 파버카스텔 Earth Green Yellowish

　🅣🅘🅟 원하는 크기로 리스를 그리려면 먼저 연필로 원을 그려 틀을 잡은 후 진행합니다.

**02** 리스 형태가 완성되면 각각의 선에 잔가지를 달아 주세요. 양쪽의 잔가지가 'V' 자 모양으로 대칭하기보다는 조금씩 어긋나게 그려야 더 자연스럽습니다.

**03** 진한 초록색 물감으로 한쪽에 잎을 촘촘히 그려 넣습니다. 붓을 세워 얇고 기다랗게 그려 주세요.

　🖌 미젤로 미션 Green Grey

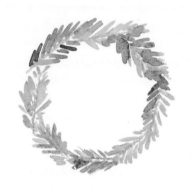

| 04 | 05 |
| 06 | |

**04** 각도와 간격에 변화를 주면서 반대쪽도 잎을 달아 주세요. 잎이 줄기에 반드시 붙어야 할 필요는 없습니다.

**05** 다음 잎은 연두색으로 그립니다. 물을 많이 섞어 초록색과 연두색 잎이 번갈아 나오도록 계속해서 그려 주세요. 색이 조금씩 번져도 좋습니다. 🎨 신한 Professional Yellow Green

**06** 줄기 양쪽의 잎 색에도 변화를 주며 다양한 톤으로 잎을 전부 달아 주세요.
    🄣 마음에 안 드는 스케치 선은 물감으로 덮어도 좋습니다.

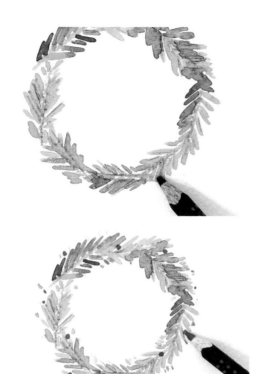
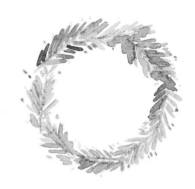

**07** 앞서 사용한 색연필로 군데군데 잎맥을 그려 넣습니다. 수채색연필은 마른 곳보다 촉촉하게 물기가 있는 곳에 사용해야 진하게 발색되니 물감이 마르지 않은 곳을 위주로 진행해 주세요.

> **Tip** 물기가 많이 남아 있는 부분에서는 빠르고 힘 있게 긁듯 수채색연필을 사용해 보세요. 물과 물감이 밀리면서 긁은 자국이 남게 됩니다. 이러한 긁어내기 기법은 날카로운 붓대의 끝이나 칼, 사포 등으로 물감을 긁어내 거친 질감을 표현할 때 효과적입니다.

**08** 잎의 주변에 짧은 선을 넣어 리스를 더욱 풍성하게 만들어 주세요. 리스의 형태가 조금 삐뚤어진 부분이 있다면 짧은 선을 넣으며 형태를 다듬어도 좋습니다.

**09** 빨간 색연필로 중간중간 작은 원을 그려 넣어 포근한 느낌을 더합니다. 잎의 사이와 잎 바깥쪽에 골고루 배치해 주세요. 🖍 파버카스텔 Pale Geranium Lake

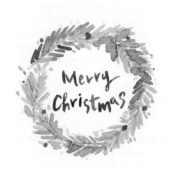
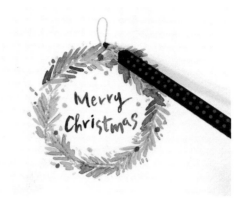
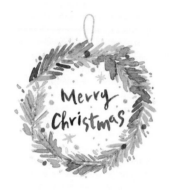

| 10 | 11 |
| 12 | |

**10** 검은색 물감으로 리스 안쪽에 캘리그라피를 넣습니다. 물의 양을 조절해 농담을 살려 가며 글씨를 써 주세요. 🖌 신한 Professional Black

> **Tip** 동그란 리스 안에 글씨를 넣으면 글씨의 중심이 조금만 안 맞아도 티가 납니다. 먼저 연필로 써 보며 위치를 잡아 두는 것이 좋습니다. 좌우 폭이 부족할 경우 각 글자의 높낮이를 조절해 글자 사이의 간격을 좁혀 주는 것도 좋은 방법이에요.

**11** 연녹색 색연필로 리스 안에 작은 원을 그려 넣고, 리스 위쪽에는 끈을 달아 주세요.

**12** 하늘색 물감으로 눈송이까지 그려 넣으면 완성입니다. 🖌 미젤로 미션 Blue Grey

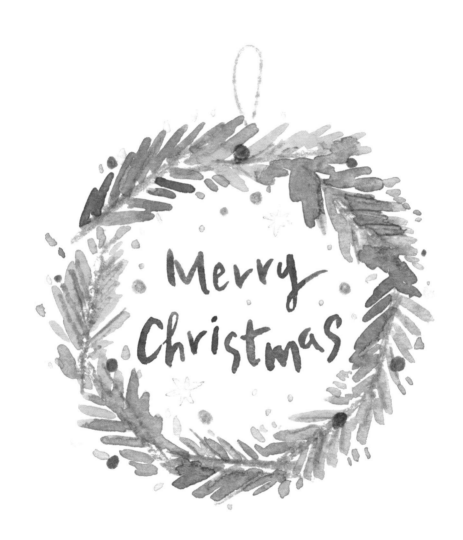

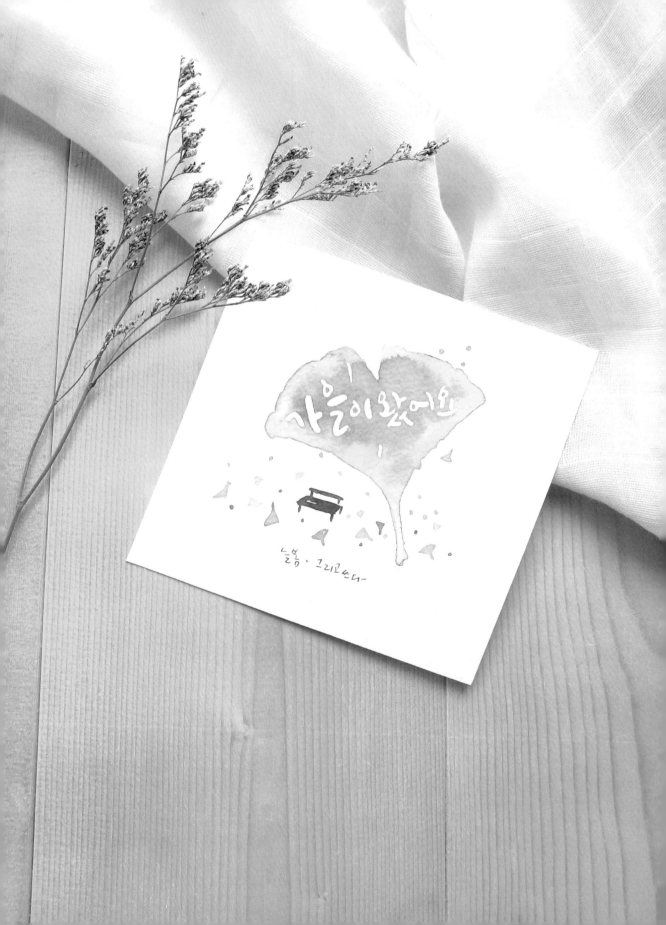

# 4

# 마스킹액 활용하기

# 가을이 왔어요

하나둘 물들더니 어느새 물감을 풀어 놓은 듯 거리가 온통 노란빛입니다.

깊어 가는 가을, 노오란 은행잎 하나 주워 아끼는 책 사이에 고이 끼워 봅니다.

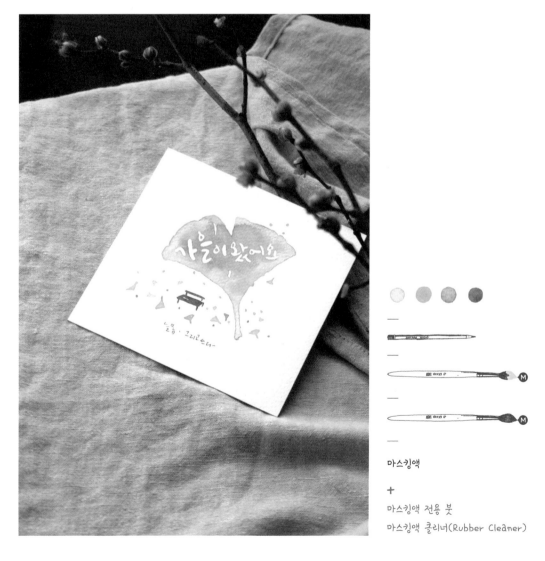

**마스킹액**

+

마스킹액 전용 붓

마스킹액 클리너(Rubber Cleaner)

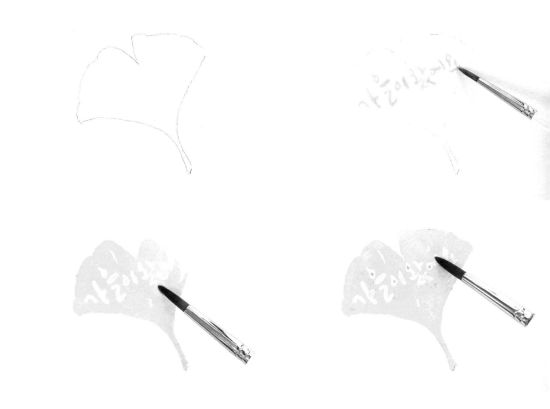

**01** 연필로 은행잎을 스케치합니다. 은행잎 안에 들어갈 글씨의 크기를 고려하며 그려 주세요.

**02** 스케치는 흔적만 보이도록 가볍게 지우고 은행잎 안쪽에 마스킹액으로 글씨를 씁니다. 마스킹
액이 완전히 마를 때까지 기다려 주세요.

> **Tip** 마스킹액의 양이 너무 많으면 글씨가 두꺼워지고 건조 시간도 오래 걸립니다. 붓에 마스킹액을 적당히 묻힌 후 팔레트
> 에서 양을 조절해 가며 사용해 주세요. 복잡한 획이나 작은 글자는 두꺼워지지 않도록 특히 신경 써야 합니다. 또한 사용
> 후에는 바로 미지근한 비눗물로 세척해 붓이 상하지 않도록 관리합니다.

**03** 마스킹액이 완전히 마른 후 은행잎을 채색합니다. 마스킹액으로 쓴 글씨를 제외한 나머지 부분
이 노랗게 물들 거예요. 글씨 위로는 물감이 지나가도 칠해지지 않습니다. 물도 한두 방울 떨어
뜨려 주세요. 🖌 신한 Professional Permanent Yellow Deep

**04** 군데군데 연두색으로 살짝 덧칠합니다. 🖌 신한 Professional Yellow Green

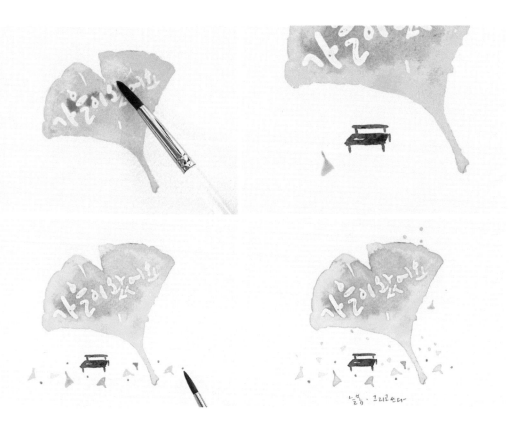

| 05 | 06 |
| 07 | 08 |

**05** 글씨 주변에 주황색을 살짝만 덧칠합니다. 🖌 미젤로 미션 Orange

**06** 물감이 마르는 동안 아래쪽에 진한 갈색으로 작은 벤치를 그리고 노란색으로 은행잎도 작게 하나 그립니다. 🖌 신한 Professional Brown

**07** 작은 은행잎을 좀 더 그려 넣어 벤치 주변에 떨어져 있는 은행잎을 표현합니다. 중간중간에 주황색으로도 은행잎과 작은 점을 콕콕 찍어 꾸며 주세요.

**08** 같은 방법으로 큰 은행잎 주변도 꾸며 주세요. 그림 아래쪽에 연필로 글씨를 적어도 좋습니다.

09  10

**09** 물감이 완전히 마르면 마스킹액 클리너로 굳은 마스킹액을 제거합니다.

> **Tip** 마스킹액을 제거하기 전에 휴지나 손가락으로 가볍게 눌러 물감이 완전히 말랐는지 반드시 확인해 주세요. 지우개를
> 사용하듯 마스킹액 클리너로 가볍게 문지르면 자연스럽게 마스킹액이 떨어져 나오며, 클리너가 없을 경우 손가락 끝으로
> 살살 문질러 제거해도 상관없습니다. 단, 세게 문지를 경우 그림과 종이가 손상될 수 있으니 주의합니다.

**10** 마스킹액을 제거하면 하얀 글씨가 깔끔하게 나타납니다. 글씨가 잘 보이도록 색을 좀 더 올리
거나 마음에 안 드는 곳이 있다면 부분적으로 보완해 주세요.

# 우리는 행복해지기 위해 세상에 왔지

헤르만 헤세, 〈행복해진다는 것〉

사람들은 항상 담장 너머의 곳에서 행복을 찾곤 합니다.

지금 이 순간, 내 곁에 있는 것들에서 행복을 찾아보면 어떨까요?

소중한 건 언제나 옆에 있는 법이죠.

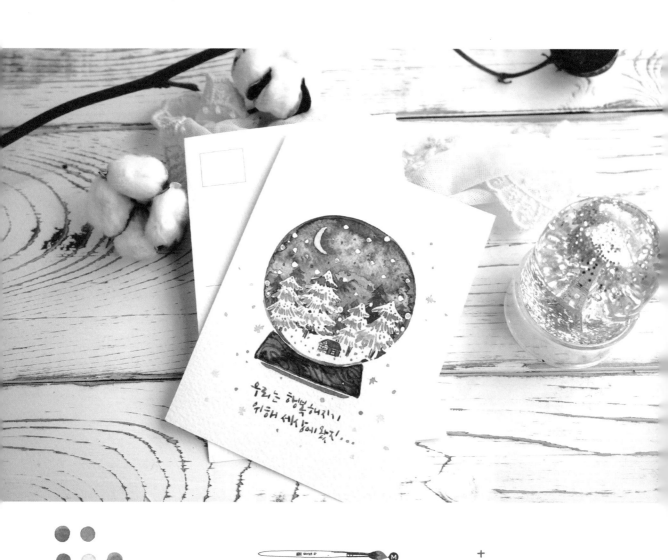

마스킹액 | 마스킹액 클리너(Rubber Cleaner)

마스킹액 전용 붓

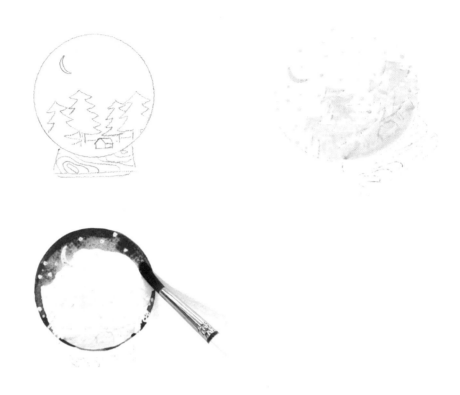

**01** 큰 원 안에 전나무 몇 그루와 작은 집, 초승달을 그려 넣습니다. 아래쪽에는 나뭇결이 보이는 네모난 받침대를 그려 주세요.

**02** 스케치는 흔적만 보이도록 가볍게 지운 후 마스킹액으로 나무와 집을 포함한 바닥, 달을 칠합니다. 바닥은 스케치 선 조금 안쪽까지 칠하고, 나무는 스케치 안쪽을 꽉 채워 칠하는 것보다는 층마다 기다란 선을 삐죽삐죽 채워 넣는 방식으로 뾰족뾰족한 침엽수의 느낌을 살려 주세요. 달은 끝부분이 뭉툭해지지 않도록 얇은 붓을 사용합니다. 그리고 빈 공간에 점을 콕콕 찍어 스케치에 없었던 눈송이도 추가해 주세요.

**03** 마스킹액이 완전히 마른 후 채색을 시작합니다. 진한 청색으로 동그란 윤곽선부터 그리고 안쪽을 칠해 주세요. 🖌 미젤로 미션 Ultramarine Deep

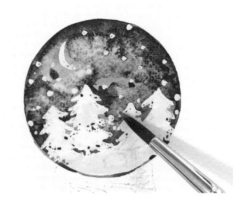

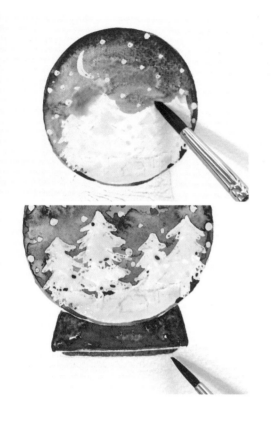

04　05
06

**04** 아래쪽으로 갈수록 점점 연해지도록 물을 섞어 색을 풀어 주면서 채색합니다.

**05** 아래쪽을 위주로 밝은 보라색을 군데군데 덧칠합니다. 그 후 다시 진한 청색을 사이사이에 칠해 색이 자연스럽게 번지도록 만들어 주세요. 🖌 미젤로 미션 Bright Violet

**06** 진한 갈색으로 받침대를 칠한 후 물을 한두 방울 떨어뜨립니다. 아래쪽에 살짝 간격을 두고 받침대의 폭보다 살짝 짧은 선을 넣어 굽을 만들어 주세요. 🖌 신한 Professional Brown

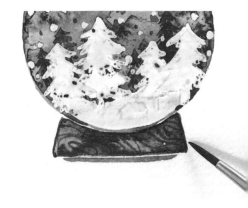

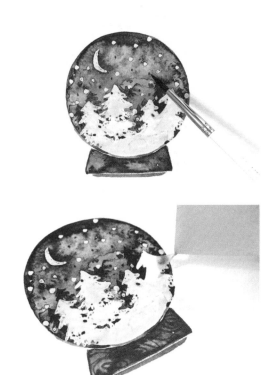

07 08
09

**07** 진한 청색으로 뒤쪽에 위치해 살짝 가려진 나무들을 작게 그려 넣습니다. 하늘에는 작은 점도 몇 개 찍어 주세요.

**08** 갈색을 좀 더 진하게 발색하여 받침대에 물결 모양의 나뭇결을 그려 넣습니다. 나이테의 간격에 변화를 주어 자연스럽게 표현해 주세요.

**09** 물감이 완전히 마르면 마스킹액을 제거합니다.

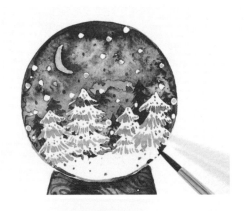
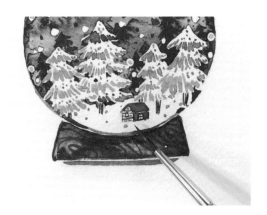

| 10 | 11 |
| 12 |

**10** 마스킹액을 떼어 낸 후 눈송이 몇 개는 노란색으로 칠해 별을 만들고 같은 색으로 달도 칠해 주세요. 나무는 층마다 아래쪽에만 황록색으로 짧은 선을 촘촘히 그어 눈 덮인 모습을 표현합니다. 나무 위쪽의 하얀 부분과 바닥에는 작은 점을 찍어 주세요.

🖌️ 신한 Professional Permanent Yellow Deep, Olive Green

**11** 얇은 붓으로 집을 그려 봅니다. 지붕은 빨간색으로 포인트를 주고, 진한 갈색으로 창문을 그린 후 벽을 칠해 주세요. 정면의 벽은 색을 전부 채우는 대신 줄무늬를 넣어 변화를 줘도 좋습니다. 같은 색으로 나무 기둥도 그려 주세요. 🖌️ 신한 Professional Red

**12** 남색으로 캘리그라피를 써 넣고, 하늘색으로 스노우볼과 글씨 주변에 눈송이를 그려 꾸미면 완성입니다. 🖌️ 미젤로 미션 Shadow Violet, Blue Grey

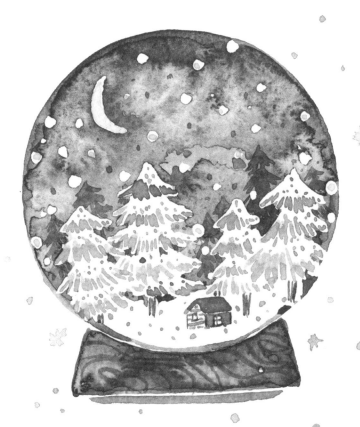

우리는 행복해지기
위해 세상에 왔지...

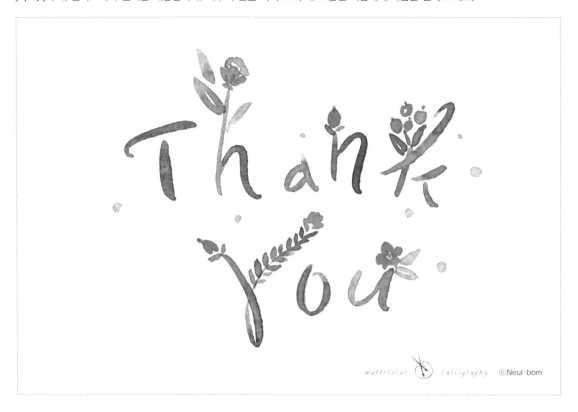

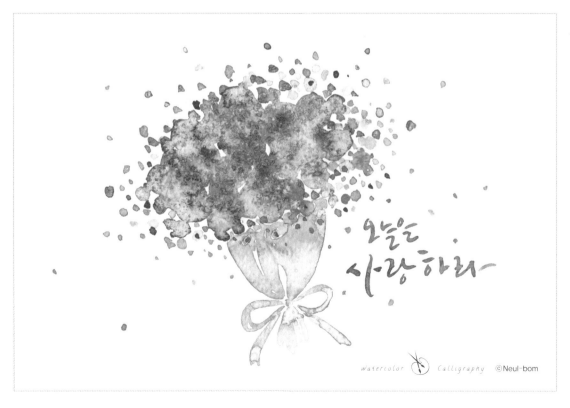